家庭美術館・美術家傳記叢書
南島・熾情／吳炫三

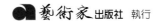
國立台灣美術館 策劃　藝術家 出版社 執行

照耀歷史的美術家風采

「家庭美術館——美術家傳記叢書」於
民國八十一年起陸續策劃編印出版，網
羅二十世紀以來活躍於藝術界的前輩美
術家，涵蓋面遍及視覺藝術諸領域，累
積當代人對前輩美術家成就的認知與肯
定，闡述彼等在我國美術史上承先啟後
的貢獻，是重要的藝術經典，同時，更
是大眾了解臺灣美術、認識臺灣美術家
的捷徑，也是學子及社會人士閱讀美術
家創作精華的最佳叢書。

美術家的創作結晶，對國家社會以及人
生都有很重要的價值。優美的藝術作
品能美化國家社會的環境，淨化人類的
心靈，更是一國文化的發展指標，而出
版「美術家傳記」則是厚實文化基底的
重要工作，也讓中華民國美術發展的結
晶，成為豐饒的文化資產。

Artistic Glory Illuminates History

In order to organize the historical archives of Taiwan art, *My Home, My Art Museum: Biographies of Taiwanese Artists*, a consecutive series that recounts the stories of various senior artists in visual arts in the 20th century, has been compiled and published since 1992. Accumulating recognition and acknowledgement for their achievement and analyzing their contributions to the development of art in our country, it is also a classical series of Taiwan art, a shortcut to understand the spirit and Taiwanese artists, and a good way for both students and non-specialists to look into the world of creative art.

Art creation has important value for the country and society from which it crystallizes, and for the individuals who create or appreciate it. More than embellishing our environment and cleansing our minds, a fine work of art serves as an index of the cultural status of a country. Substantiating the groundwork of our cultural progress, the publication of these artist biographies consolidates the fine arts development in the Republic of China, turning it into a fecund cultural heritage.

WU A-Sun

目次 CONTENTS

家庭美術館・美術家傳記叢書
南島・熾情　吳炫三

吳炫三，〈男與女〉，1986，油彩、畫布，80×100cm。

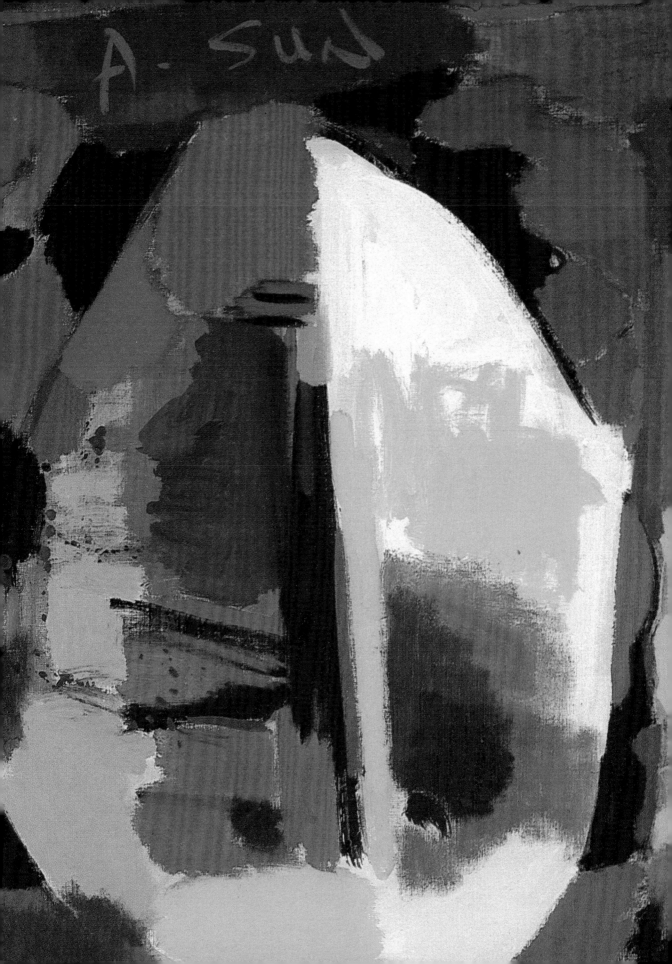

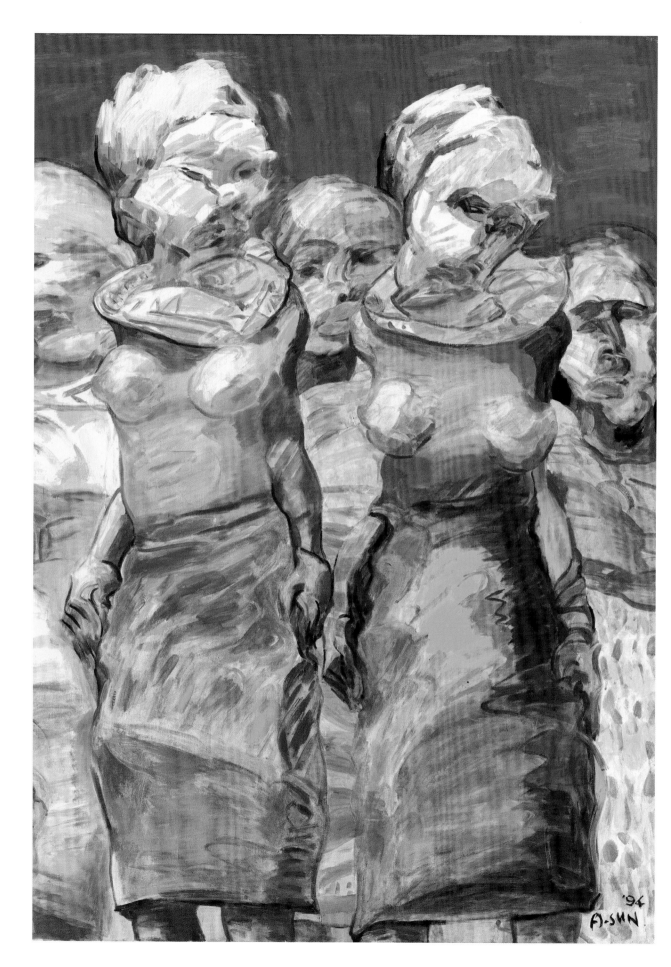

1.

宜蘭種田人之子

吳炫三生在臺灣宜蘭縣的務農家庭。童年時代，父親對他施行斯巴達教育，小學六年級開始下田幫忙、挑糞鋤草，一直到初中畢業。從小磨練的吃苦耐勞生活，讓他成長以後勇於挑戰。自小排斥課堂教育，樂於樹林中陽光下嬉戲的他，造就了往後與自然交融的多彩多姿創作生涯。

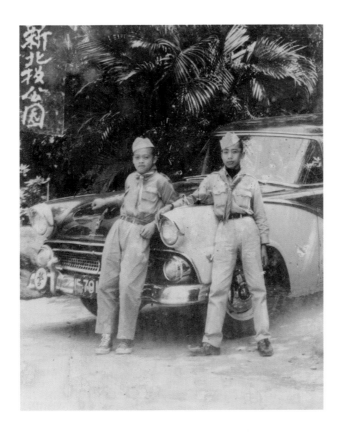

[本頁圖]
1958年，吳炫三（右）初中時參加於新北投公園舉辦的童子軍活動。

[左頁圖]
吳炫三，
〈彩虹一族〉，1994，
壓克力顏料、畫布，
162×130cm。

9

父親的斯巴達教育

　　吳炫三1942年出生在臺灣的宜蘭縣羅東鎮。羅東位於宜蘭平原的中央，宜蘭平原又稱蘭陽平原；在漢人未進入之前，是平埔族噶瑪蘭人活動的所在，因而也稱噶瑪蘭平原。1773年吳沙帶著家眷從福建漳州府渡臺經商，隨後他的弟弟吳立也攜妻帶子跟隨前來。1796年吳沙帶領來自家鄉的數百位移民到宜蘭平原墾殖。吳氏一族在宜蘭平原開枝散葉，吳炫三的祖先經家族人長輩追溯，是吳沙家族吳立之後。

　　吳炫三的父親吳聖倉在日治時代受高等教育；畢業於瑞芳工職和士林傳習所，主修森林專科。早年在宜蘭縣政府建設局上班。1951年政府公布施行「耕地三七五減租條例」，保障佃農耕作權；規定佃農向地主繳納的地租，以全年收穫量的37.5%為上限。在羅東擁有耕地的吳聖倉，採取自耕方式，並利用下班及假日時間務農。他不僅以身作則，還嚴格規定吳炫三和他兩位哥哥在課餘和假日參與勞務。

　　「我在小時候天天幫忙做事，從早做到晚，不知道什麼叫做休息。」吳炫三在小學六年級就開始下田，幫忙插秧，跪著鋤草，甚至在農曆過年期間的初一下午也得工作。有一天，他在田裡工作時磨破膝蓋，回家幫祖母醃製菜脯時，傷口禁不住重鹽的侵襲，劇烈疼痛甚於體罰百倍；但小小年紀的他都能咬牙忍耐。數不盡類似的苦練，讓他得以在成長以後面對折磨時從不叫苦，從容應付過關。往後他對自己的一對子女，也訓練他們從小能夠吃苦耐勞。像兒子服役時，安排他去艱苦的傘兵特別部隊；女兒到國外留學，儘管他有朋友可以就近照顧，但吳炫三從不打通電話要求對方幫忙。他這樣磨練小孩正如當年他父親的想法，就是將來他們不用仰賴他人，可以自立自強過生活。

　　約在西元前7世紀末到前6世紀初，古希臘城邦斯巴達針對七到二十九歲國民，自幼以嚴格的教育和訓練，培養他們成為獨立英勇的戰士，也就是一般所稱的「斯巴達教育」。吳炫三說，他父親對他就是施行斯巴達教育。在他有關童年的記憶中，最難忘的生活經歷，莫過於

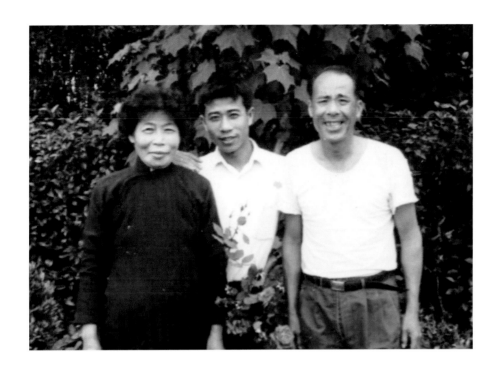

1964年，吳炫三（中）與父親吳聖倉、母親張罕在羅東老家合影。

清晨和家裡的長工到羅東市區的一些住家的茅坑挑糞。由於農地施肥需要，逢年過節還得送禮給這些人家。他戴著斗笠，刻意遮住半邊臉，以免被同學瞧見。每天和長工用三輪車拉了臭氣沖天的屎尿回家，再趕著揹書包上學時，身上多少還留著難聞氣味，有時還會被同學指點訕笑。他坦承在那時覺得自己處處不如人，同時引以為恥；不過也無法違抗父親的指令，一直做到十九歲初中畢業那年才終止。

吳聖倉管教兒子除了要他們參與勞動，體會汗水換取收穫的過程和艱辛，在生活上也有相當的規範。吳炫三和兄長不准講髒話。他記得大哥服兵役回來隨口講一句「他媽的」，結果遭到懲罰，頭頂著藤椅罰跪，父親足足有三個月時間不理會他；他父親也要求小孩在家要尊敬長輩，吃飯要順著曾祖母、祖母和父母之後才能動筷。嚴父的種種教導讓吳炫三進入社會後懂得尊敬長者，因而獲得許多照顧和提攜，才深刻地體會到父親用心良苦。「我和兄長都是父親造的船。他想要建造不論幾級颱風都可以應付，乘風破浪，而且是駛過一個碼頭到另一個碼頭的好船，而不是停在避風港裡只供人欣賞、好看的船。因此，後來我到許多

長大之後成為一位成功畫家
的吳炫三。

落後的地方冒險、採集資料或創作，遇到瓶頸時都不覺得艱苦。」

　　吳炫三的父親望子成龍心切，當他辛苦管教的兒子順利地從大學畢業，而且還放洋留學回來，並成為有名的畫家，感到非常欣慰；但是他並不是認同吳炫三每一時期的畫作。1980年《聯合報》舉辦「藝術下鄉」巡迴鄉鎮展覽活動時，第三梯次第一站在羅東國小舉行，報社邀請張大千、席德進等二十位老、中、青三代畫家提供作品，在地出生的吳炫三也在邀展行列。他特別挑選一幅15號的〈非洲女孩〉參展。吳老先生聽到展覽訊息後，在開幕日開心地邀約好友吃飯，飯後一起前往會場。面對吳炫三畫作時，他問包括知名醫生和曾留學國外的幾位好朋友：「你們覺得如何？」其中有一位說：「所有的畫裡面，你兒子畫得最差！」吳老先生當場覺得很沒面子；後來，家裡就一直掛著吳炫三高中時期的風景習作。

留級兩次的「四兩命」孩子

　　吳炫三母親張罕出身宜蘭，是大地主的獨生女，嫁到吳家時還有陪嫁丫鬟；因為吳炫三的祖母是童養媳，年輕時就守寡，吃苦慣了，認為媳婦無須有人伺候，就把媳婦的丫鬟退回。張罕婚後開始學洗衣做飯，長此以往，天沒亮就起床準備吳炫三和兄妹四人的上學衣物及便當。農忙時候，每天得準備十多位工人的五頓餐食，還要下菜園做工、整理家務。「若不是她的毅力，我哪有安定的家？她一直是我努力、上進的榜樣和原動力。我始終想用我的努力來證明她的辛勞沒有白費。」吳炫三說。

　　吳炫三出生不久，母親找人幫這個吳家老三算命。算命先生賀喜說這孩子是「四兩命」，是「狀元命」，將來福祿綿長、富貴萬年。吳炫三母

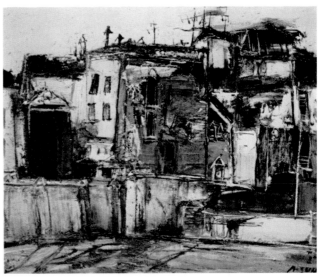

親聽了甚為歡喜；不料狀元命的兒子到羅東中學讀初一時卻留級，父親大發雷霆，父母為此還吵嘴，心疼他的母親對他有信心，認為「落第狀元」長大後就會有一番作為。吳炫三常說他母親是全世界最「自私」的女人；因不管他再大的不好，只有她一個人覺得他不錯。

　　張罕九十二歲那年過世。她在世的時候始終認為在公家上班才有飯吃，一直擔心畫畫的兒子缺錢，直到他已經成名了並在世界各地展出，仍認為「畫圖的人是乞丐」。每次吳炫三給她零用錢，還擔心是跟別人借的。有次吳炫三在臺北舉行畫展，老人家前去會場，懷疑那些畫作可以賣錢，主辦人跟她說貼紅色標記就是有人訂購，她問：「錢在哪？」老人家唯恐兒子夥同他人欺騙她。吳炫三說，從小母親經常叮嚀他要正派，勿為非作歹，最常講：「法律百條恰輸金條一條。」她教他：「可以犯規不可犯法，想做的事不會被抓去關再去做吧！」這些教誨吳炫三一直銘記在心。

　　初中求學時代的吳炫三並不順利。出生偏僻農村的他自小有些自卑，準備升初二那年功課不好而留級，到了初二升初三那年再度留級。同學都取笑他「落第脯，娶無某」（留級人乾，娶不到太太）。由於第一次留級挨父親處罰的慘痛經驗，當他得知再次留級時，當天就逃學，跑到大元山林場的苗圃找當園長的舅舅。在離家出走的那幾天，他如魚得水；因為一些泰雅族的小孩玩伴就住在大元山上。從小就喜歡樹林、昆蟲的吳炫三，當他喜孜孜和志同道合的同伴四處遊蕩時，父母找上山來，看到兒子平安無事，兩老鬆一口氣。這一回，他沒有挨打。

[上圖]
吳炫三，〈屋後〉，1978，油彩、畫布，38×46cm。

[下圖]
吳炫三，〈淡水風景〉，1978，油彩、畫布，38×46cm。

圖畫老師王攀元和人像畫

　　吳炫三出生羅東偏僻的鄉間，成長環境和城鎮相較之下顯得保守而封閉。因此當他小學畢業後，到鎮上就讀羅東中學時，處身於新的環境難免畏縮，不敢輕易去嘗試新的事務。那時初中課程排有圖畫課，他憶及當年學習狀況時表示，在初中時期他對繪畫完全沒有興趣，也不知道畫圖課老師是專業出身的畫家王攀元。後來他進入藝術門檻，才知道王老師的背景，原來他曾在上海美專受到「中體西學」的啟蒙，精練油畫、水彩、水墨和美學，除了受到中國早年留法畫家張弦的教導，名家劉海粟、潘天壽、潘玉良等人都是他接受學院教育時的老師。因戰爭關係，他無法如願前往法國深造。王攀元於1949年來臺，1952至1973年應聘擔任羅東中學教師，一直定居宜蘭平原，直到過世。

　　和吳炫三同年進羅東中學初中部的同學，三年都上王攀元的圖畫課；吳炫三因為留級兩次，所以上了五年王攀元老師的圖畫課。那五年的美術課對吳炫三來說有些無奈，王老師每學期要學生交十張到十二張作業，因當時他很排斥畫畫，也覺得自己畫不來，所以都找同學幫忙。但王老師也放任他，隨他愛畫不畫。他記憶深刻的是：王攀元個性沉鬱，沉默寡言，講話有濃濃的鄉音。上課開始時，他總是會拿著圖畫課本，要學生臨摹其中一幅畫，當學生動筆作畫了，他就坐在椅子上，面對著窗外的稻田，陷入沉思。後來吳炫三在國文課本讀到中國唐代詩人杜甫的名詩〈春望〉：「國破山河在，城春草木深。感時花濺淚，恨別鳥驚心。」時，怎麼都覺得攀元老師眼望窗外，似在思念故鄉或某個人。在當時他年少的心裡很想解開這個迷惑。

　　吳炫三在初中就學時，課堂上沒機會看到王攀元的畫。1959年，王攀元在宜蘭羅東農會舉行首次畫展時，他和同學前往觀賞；但是來回看幾遍，都無法了解老師畫作想要表達的內容。直到他到省立師範大學藝術系（今國立臺灣師範大學美術學系）讀二、三年級時，多少才知道王老師的藝術想法。而後他走上繪畫之路，每一次展出都邀請王老師，早年健康狀況尚佳的王攀元都會到場。1973年，剛從西班牙聖費南多皇家美術學院畢業返臺的吳炫

三，在臺北南海路的國立歷史博物館個展期間，王攀元特地安排他回到母校羅東中學演講。新上任的校長在介紹詞中提到吳炫三「在校時品學兼優」，讓吳炫三有些尷尬。在一旁的教務主任因曾是他的英文老師，知道他留級兩次的往事，所以稍稍補充說：「可能校長是新上任，所以對吳炫三校友不大清楚。」但這段插曲並不影響學弟、學妹對吳炫三的熱烈掌聲，在場的王攀元則一直微笑著，似乎對擁有這樣的畫家學生感到開心和安慰。

2001年，王攀元以「一位內省的藝術家，一生堅苦卓絕，始終執著於繪畫創作⋯⋯在艱困的環境下，持續創作五十餘年，在當今眾聲喧譁的時代，始終自我觀照，以細膩深邃的情感詮釋簡潔的主題，在臺灣特定的時空下，呈現出獨特精煉的風格。」獲得第5屆國家文藝獎美術類得獎人。作為他學生的吳炫三，當時正在巴黎Arnoux畫廊參加Art Paris「當代藝術博覽會」展出。他從媒體報導獲知老師得獎，感動欣喜之時，眼前浮起王老師在羅東中學教室向窗靜坐的身影。那時，如果王老師逼迫他作畫交功課，也許他就逃避了。王攀元在課堂上給學生的自由放任，反而讓畏縮善感的他輕鬆觀望，感受到窗前靜坐的王攀元，好像圖畫課本裡的人像畫。吳炫三說：「對還是懵懵懂懂的我來說，莫非就是一種藝術啟蒙？」

2.

前輩大師引領藝術路

吳炫三在淡江中學讀高中時，經資深畫家陳敬輝啟蒙。爾後考上臺灣省立師範大學藝術系，接受學院的訓練，奠定了扎實的繪畫基礎。以西畫第一名成績畢業後，前往西班牙聖費南多皇家美術學院深造。在學習階段與藝業開展過程中皆蒙受多位前輩畫家的指導，無論在創作或處事待人等方面，都帶給他莫大的啟迪和影響。

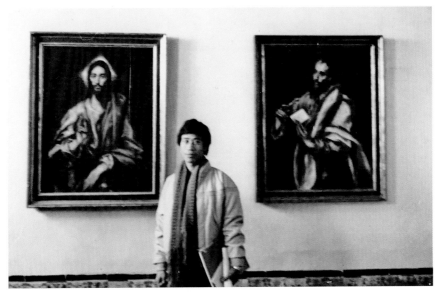

[本頁圖] 1971年，吳炫三留學西班牙期間，參觀葛利哥於托雷多的畫室。
[左頁圖] 吳炫三，〈白色大廈〉，1977，油彩、畫布，172×146cm。

淡江中學和啟蒙恩師陳敬輝

　　1960年，吳炫三從羅東到當時位於臺北縣淡水鎮的淡江中學讀高中。為了搭清晨4點多的火車，不到3點就起床，喝了一大杯用教會發送之奶粉所泡的熱牛奶，跟隨父親到羅東火車站。臨上車的時候，父親再三叮嚀：到臺北以後有兩件事不可以做，一是不可以混流氓，一是不可以參與政治。父親認為這兩者其實都是同樣一件事。在汽笛聲中，他帶著父親給他的三百塊錢跳上火車，展開人生嶄新的一段旅程。

　　淡江中學於1914年由臺灣基督長老教會所創設，為北臺灣最早創設的私立中學，1958年與純德女中合併，改稱「私立淡江高級中學」，現址位於新北市淡水區真理街26號。初入淡江中學的吳炫三，拋開初中時期課業不良的陰影，決心努力上進，以期順利考上大學。他在第一學期就拿到獎學金。高二那年，資深畫家陳敬輝到班上擔任美術老師，由此改變了他一生的命運，也開啟了他走上藝術之路的鎖鑰。

　　陳敬輝生在淡水，幼年即由他舅媽，也就是19世紀末期到臺灣傳教與行醫的馬偕博士女兒偕媽連抱養。他從小在日本受教育，後來在京都市立美術工藝學校、京都市立繪畫專門學校（京都市立美術大學前身）

[左圖]
1960年，就讀淡江中學一年級時的吳炫三。

[右圖]
1962年，吳炫三攝於淡江中學美術教室前。

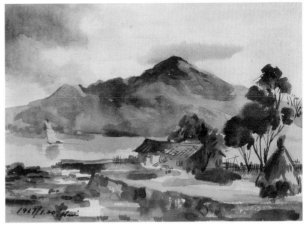

學習膠彩畫，是京都畫派大師竹內栖鳳的弟子。1930年以〈女〉作品入選第4屆臺展。他在淡江中學任教時，對學生循循善誘，傳授所學。然而吳炫三開始對美術課心存排斥，一方面是從小不愛塗鴉，另一方面是在初中時代將美術課視為畏途，幾乎所有作業都是找同學代筆，不料陳敬輝的出現讓他對畫畫開始產生興趣。主要陳老師並非僅在課堂講解，而是十分重視現場寫生，經常帶學生在淡水一帶寫生。

　　高二那年，吳炫三已經積極準備考大學。每逢星期假日的早上都參加補習，到了午後同學自由活動。他家在宜蘭，路途關係，往返費時，因而選擇留校。他看到很多同學跟陳敬輝老師出外寫生，他也跟著一起去。老師帶著他們從淡水臨河水岸畫觀音山，也到老街的教堂、白樓和屋宇取景。長久以後，師生寫生的足跡，踏遍淡水的每一個角落。最後他成為學生當中最熱中於畫畫的一個，一直畫到現在，未曾停歇。至今

吳炫三憶及當年恩師教誨的種種，敬慕神情如同談起對父母教養之感懷。

他記得剛開始跟陳老師外出寫生的某一天，大夥人畫土地公廟。他因為缺乏經驗，竟然把懸在土地公廟旁邊的電線畫得跟電線桿一樣粗，「你畫這個電線是要畫到天國去喔？」儘管陳敬輝嘴裡這麼說著；但他感覺到老師的口氣，似乎對他不受拘束的想像力有些默許

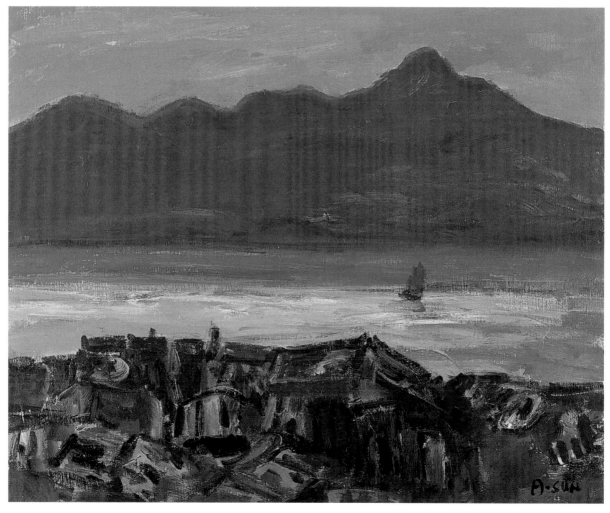

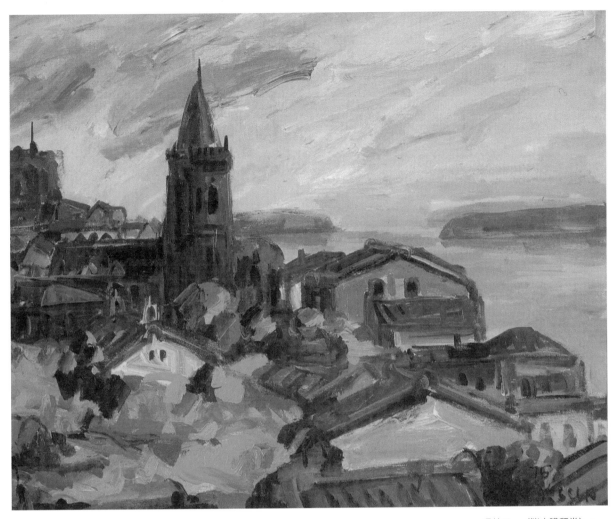

吳炫三，〈淡水禮拜堂〉，
1975，油彩、畫布，
60.5×72.5cm。

呢！還有一次在教室上課，老師要學生畫自己的手；他實在無從下手，
枯坐一會兒，想到往昔在家鄉幫忙種田、手被割傷的樣子，就用紅色、
綠色在紙上亂塗一通。陳老師給他的評語是：「像小兒麻痺的手。」但
認為他用色豐富，這方面是有天分。他還記得有一次上課，他把自己畫
得不滿意的一些習作放在地上，陳老師立刻責備他：「每張畫都是全世
界獨一無二的，怎麼可以把它擺在地上！」這一番教誨提示了創作的價
值和嚴肅性，平日和氣可親的陳老師碰觸到藝術總是這樣嚴謹以待，無
非要讓學生從一些細節學習中，正直穩當地逐步進入浩瀚無垠的藝術天
地吧！

[左頁上圖]
吳炫三1960年代的作品〈淡
水落日〉。

[左頁下圖]
吳炫三，〈懷念的淡水河〉，
1975，油彩、畫布，
65×80cm。

吳炫三，〈海邊〉，
1971，油彩、畫布，
130×162cm。

當吳炫三對繪畫產生興趣時，正是他面對大學和專科聯考志願選擇的階段。當時的大專聯招分為甲（理、工學院各科系）、乙（文學院各科系）、丙（農、醫學院各科系）、丁（法、商學院各科系）四組，考試科目略有不同，並採取考生先填志願、後考試的分發模式。他本來想選丙組，第一志願是讀生物系，研究植物園藝或病蟲害。直到升高三之前刻，他發現自己的興趣是藝術；於是向陳敬輝老師請教。吳炫三回憶：「他跟我說：『你將來只能走藝術這條路。』這句話對我一生影響很大。我沒想到他會跟我講這句話，因為我們那個時代，走這條路都不是要當畫家的；而是當美術老師。」於是，他轉而改選「乙組」。1964年，順利地考上省立臺灣師範大學藝術系。

師大美術學系和廖繼春老師

　　國立臺灣師範大學在吳炫三入學時名為「臺灣省立師範大學」（1955-1967），它的前身是日治時期「臺灣總督府臺北高等學校」，創立於1922年。1945年二戰結束後，經政府接收，改名為「臺灣省立臺北高級中學」。1946年為培養初、高中師資，改成具有大學位階的「臺灣省立師範學院」。1955年改制為「臺灣省立師範大學」。1967年升格為「國立臺灣師範大學」，設教育、文、理、藝術四個學院。美術系創立於1947年，為臺灣歷史最悠久的高等美術學府；初為四年制圖畫勞作專修科，1949年更名為藝術系，1967年更名為美術系。吳炫三就讀時期的藝術系系主任是黃君璧，師資有廖繼春、孫多慈、袁樞真、虞君質，莫大元、陳慧坤、馬白水、李石樵、林玉山、凌嵩郎、趙春翔、金勤伯、陳銀輝等人。他在此接受學院的訓練，為畫業奠定了扎實的基礎。在諸多老師當中，他和廖繼春淵源最深。

　　廖繼春是臺灣第一代西畫家。1924年前往東京美術學校（今東京藝術大學）圖畫師範科就讀，與同代畫家陳澄波同學。當時該校是日本唯一的國立藝術教育學府，授課教師皆一時之選，像藤島武二、田邊至、岡田三郎助等都是名家，特別是指導西畫的田邊至，影響他對印象派的興趣和鑽研。他於1926年畢業後返臺。1927年以〈裸女〉（P.24上圖）一作獲得首屆「臺展」特選。1928年以〈有香蕉樹的院子〉（P.24下圖），入選日本官方主辦的「帝展」；是繼陳澄波的〈嘉義街外〉後，第二位入選「帝展」的臺灣畫家。廖繼春1962年應美國國務院邀請，前往美國考察

［上圖］
吳炫三大學時期和導師廖繼春一起去八斗子山坡郊遊留影。
圖片來源：廖繼春孫子廖和信提供。

［下圖］
1967年，吳炫三攝於廖繼春位於雲和街的畫室。

訪問，當時風行的抽象表現主義帶給他莫大的震撼，爾後他的風格受到影響，以明快、充滿律動的線條與豐富亮麗的色彩見長。

1947年，廖繼春受聘於省立師範學院，舉家住在學校分配位於雲和街的宿舍；他在學校附近另有一畫室。1964年吳炫三到師大上課的第一學期就以工讀身分當廖老師的助手，借住於廖老師的畫室，一住就是五年，直到畢業以後。廖繼春畫室對當年的吳炫三來說，不僅是異鄉安身的溫暖所在，更是一個美感的知識寶庫。畫室裡擺滿了廖繼春多年來閱讀和收藏的許多日文書籍和畫冊，陸陸續續也有從國外寄來的相關嶄新出版品。當吳炫三做完分內工作，躺在畫室的榻榻米上，被周圍的書籍畫冊包圍，總覺得自己真是最幸福的藝術系學生。廖繼春引導他學習藝術和做人道理，也提供他一個增廣視野、儲備繪畫資源的天地，他提到：「跟隨廖繼春老師，除了學藝，我也學到做為一名藝術家的態度。他從不批評別的藝術家；他認為應當用欣賞的態度去看待其他藝術家。我深受廖老師的影響，他引導我進入藝術的境界，也指引我做一名畫家的條件，真的是受益非常的多。」吳炫三心存感激，不斷鞭策自己將來以最好的表現作為回報。

大學美術系期間，吳炫三除了接受廖繼春指導油畫的造型與色彩運用，大學一年級跟著李石樵學習素描。李石樵和廖繼春同為臺灣第一代西畫家，1923年考進臺北師範學校（今

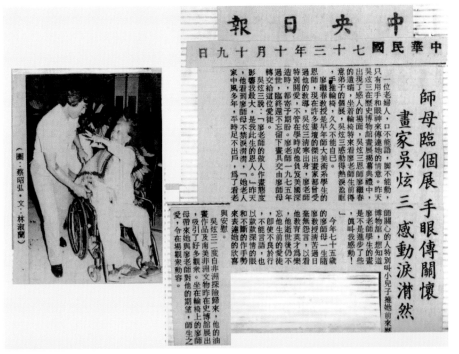

1984年，《中央日報》報導
吳炫三於史博館舉行個展，
廖繼春夫人蒞臨展場給予鼓
勵。

李石樵，〈臺北橋〉，
1927，紙、水彩，
32×47cm，
第1屆臺展入選作品。

臺北市立教育大學），接受日籍美術老師石川欽一郎的指導，1927年
以〈臺北橋〉作品入選首屆「臺展」，1931年進入東京美術學校西洋畫
科深造，1933年以〈林本源庭園〉入選「帝展」。1948年，李石樵在臺北
市新生南路二段16巷內設「李石樵畫室」，在生活艱苦的情況下，他秉

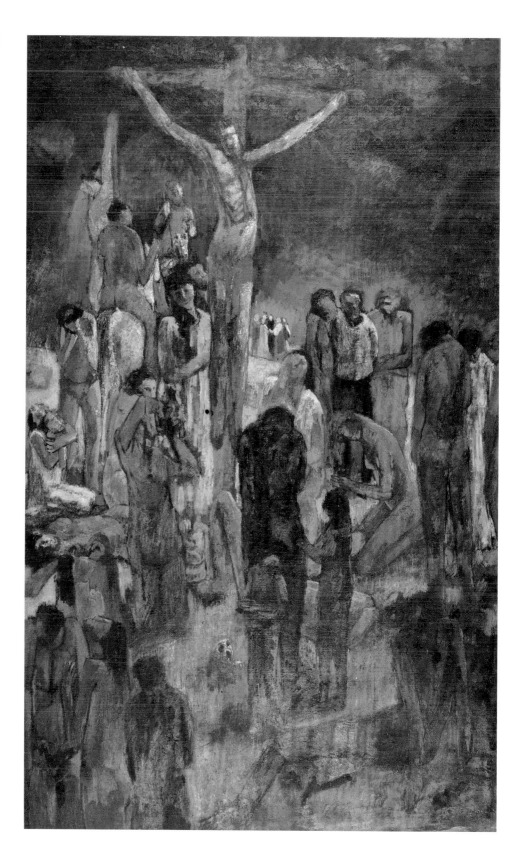

吳炫三大學三年級的油畫
作品〈耶穌受難圖〉。

持著一股對藝術教育的熱忱，長年免費教學直到1976年，1977年才酌收每位學生每月八百元的學費。吳炫三在1964年進入李石樵畫室，前後四年，利用晚上時間畫石膏像、畫素描，當年在李石樵老師引導下的繪畫基本訓練受用至今，成為他一生創作的堅實基石。

　　1960年代以後的臺灣繪畫市場才逐漸成型，畫家賣畫不易。當時就讀大二的吳炫三一心嚮往「畫家」之名，根本沒有想到賣畫之事。有一天，系主任黃君璧給他一個地址說：「這位女士喜歡你的畫，想跟你談談。」聯絡以後，原來這位女士是作家鍾梅音。她說看到吳炫三參加系展的一幅〈濱海之鎮〉很喜歡，準備以六百元臺幣購買，問吳炫三願不

1968年，吳炫三的大學畢業學士照。

吳炫三大學時代的作品〈山水〉。圖片來源：國立歷史博物館提供。

吳炫三大學時代的作品〈超越〉。圖片來源：國立歷史博物館提供。

吳炫三，〈臺灣婦女〉，
1976，油彩、畫布，
91×72cm。

願意割愛。那個年代的六百元臺幣大約是小學教師的一個月薪水。吳炫
三拿到生平首次賣畫的錢喜出望外，連續幾晚失眠。他把錢買了許多東
西請班上同學打牙祭。

　　這件事經過多年後，他接到《中央日報》轉來的一封鍾女士寄自新
加坡的信；她說在報端讀到吳炫三畫展消息，希望他寄幾張近作照片給
她看，而後她看到照片回信表示她不喜歡吳炫三近作的風格，還是喜歡

早年買的那幅小畫。鍾梅音生前出版多本散文集和小說，曾擔任《大華晚報》副刊主編，1952年在《中央日報》撰寫「每週漫談」專欄，1963年主持臺灣電視公司的「藝文夜談」節目，是第一位主持電視節目的女作家。1971年移居新加坡後，拜師畫家陳文希習畫，彌補少女時代因戰亂未能進入藝術學校的遺憾。1984年吳炫三到亞馬遜河流域蒐集資料時，因毒蚊咬傷發病住院，當地僑胞提著水果去探望，他在包裝水果之新聞紙上，看到鍾梅音在臺灣病逝的消息，眼前不禁浮起第一次，也是唯一一次見到鍾女士的情景。他說，大二那一段賣畫淵源推動了他想當職業畫家的信念；因為他從來沒有想到有人會喜歡他的畫。

拜師姚夢谷學習老莊和易經

在離開師大校門已逾半個世紀的今天，吳炫三依然念念不忘當年多位老師的教誨。包括黃君璧、林玉山等人指導水墨畫；馬白水教他認識整體的色面關係；陳慧坤教導他了解美術史和世界繪畫潮流的變遷。另外，他在大學四年時，拜師藝評家姚夢谷，每週三天在新店姚老師名為「拾閒廬」的家裡，進行一對一的教學，學習老子、莊子和《易經》

[左圖]
1970年，服役時擔任陸軍少尉的吳炫三。

[右圖]
1967年，李石樵帶學生出遊。左起：王美幸、吳炫三、李石樵、江明賢、劉美蓮。

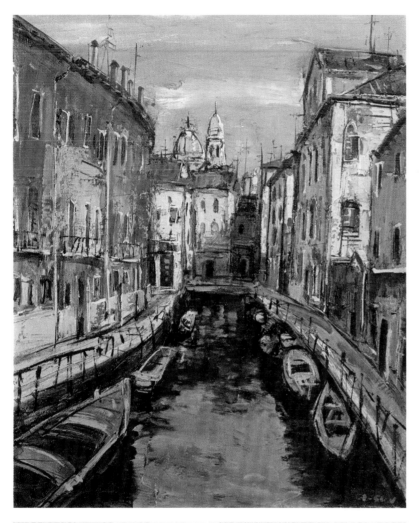

等中國傳統哲學思想。

　　姚夢谷幼年開始習畫，中學師事陳竹珊，習素描和水彩，而後師事江蘇正則藝專教授呂鳳子。他青年時期即熟讀老莊，畢業於上海大學中文系。中國對日抗戰勝利，他膺選為第1屆國民大會代表，來臺後曾在臺中二中和臺北市成功中學任教，後來在家設「拾閒詩社」為年輕學子講解《莊子》、《詩韻集成》等。1955年位於臺北市南海路的「國立歷史文物美術館」（1957年改名「國立歷史博物館」）成立，他受聘擔任研究委員會及美術委員會主任委員，直到1985年退休。1961年，他和葉公超、黃君璧、高逸鴻、余偉等畫家組織「壬寅畫會」切磋畫藝。他也是舉足輕重的藝評家。1979年9月，吳炫三在當時的臺北市新公園內的省立博物館（今國立臺灣博物館）舉行第三次個展時，他所敬重的姚老師以「中道」筆名，在《新

生報》「一周藝評」專欄發表題為〈觀吳炫三出國畫展有感〉文章，肯定吳炫三當時所表現的寫實能力，也認為他在研讀老莊及了解儒道思想之後，前往歐洲汲取西洋繪畫之長是正確選擇。

　　姚夢谷的教導讓吳炫三對大自然產生新的體認，並引發他對佛教真義進一步探究，長年累積後，在1995年開創「陰陽紋」的繪畫語彙，在這段屬於他「紅黑白時期」的作品便是結合從姚師所學、參訪原始部落的心得，以及佛教、道教等對陰陽和諧與消長的想法的創作。他提到：「陰陽消長就是自然的法則；陰陽和諧乃是美的極致」，例如太極之黑白兩色。他的陰陽紋表現是以直線和曲線作為左右和諧。「陰陽

[左頁上圖]
吳炫三，〈威尼斯〉，
1978，油彩、畫布，
65×54cm。

[右頁下圖]
壬寅畫會創會成員合照，
後排左四為姚夢谷。

吳炫三，〈古屋〉，1979，
油彩、畫布，45×53cm。

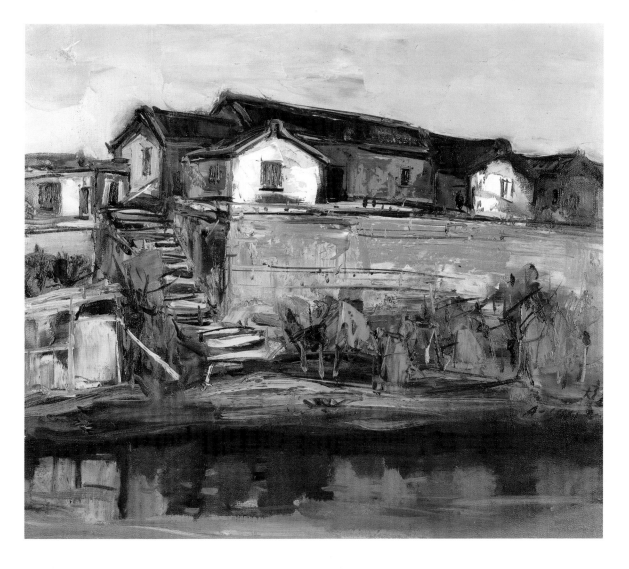

2010年，長期支持吳炫三（右1）創作的辜濂松伉儷來訪巴黎竹莊工作室。圖片來源：池上鳳珠攝影提供。

昔日位於大稻埕的辜家舊宅，現已轉為私立榮星幼稚園，並被臺北市政府列為市定古蹟。圖片來源：王庭玫攝影提供。

紋」之運用一直延續到現階段，吳炫三將之與陽光時期的「叢林」系列和「黃山狂墨」互相結合，成為2020年的創作風格。

吳炫三的藝術人生除了有幸受教於多位名師，習畫、讀古書、學習做人，另外，在大學二年級時，吳炫三也遇見了幾位恩師以外的第一位貴人，也就是企業家辜濂松。吳炫三讀大二時，辜濂松從親戚口中獲知他從中學時代開始就經常在淡水寫生，於是就向他買一幅從淡水望觀音山的油畫，後來吳炫三才隱約知道辜濂松是幫那時期流亡日本、思念故鄉的叔叔辜寬敏買的。

辜家老一輩對淡水河與觀音山有濃厚的感情，主要因為辜寬敏的父親，也就是辜濂松的祖父、「臺灣五大家族」之一的「鹿港辜家」立基者辜顯榮1910年在臺北市歸綏街303巷9號興建宅邸，該宅邸面對著舊日的淡水河碼頭，觀音山就在河的對岸。由於辜家在龐大產業當中有一項鹽業，因此大稻埕人習慣稱辜家大宅為「鹽館」。1961年辜家遷出「鹽館」，1963年就地設立榮星幼稚園。當年辜濂松在幫叔叔買吳炫三作品後，自己也跟著購藏一幅吳炫三描繪觀音山的寫生畫。辜濂松從1965年到他過世的前兩年，喜愛藝術的他，持續收藏吳炫三的畫長達四十多年，前後至少買了近四百幅。每次的筆潤幾乎都是分期付款方式。這對於在師大和西班牙留學時期的吳炫三等於提供了獎學金一樣；在他學成之後則形同安家費用，無論哪個階段，這筆收入足夠讓他購買顏料和畫筆，在生活無虞之下用心創作。

崇拜巨匠哥雅‧留學西班牙

　　大學時代的吳炫三除聆聽教授所敍述的國外留學經驗，也在廖繼春工作室翻閱一本又一本介紹世界名家的作品畫集，因而心底便存著出國深造的渴望。他說：「那個時候，我在臺灣覺得很悶。就一個畫畫的人來說，如果有抱負，持續地創作，若是畫水墨畫，可以把目標訂在成為歷史上的一個藝術家，在臺灣的美術館可以看到近代的張大千、傅抱石、李可染等人或更早期的水墨作品。然而對畫西畫的人來說，當年沒有看過原作，只能透過畫冊看到大師之作。事實上，畫冊所呈現的與真跡有很大的差距。美術系初畢業的我渴望出外，一睹真跡的心情就十分地迫切呀！」

　　但是在1960年代的臺灣，雖然政府積極於基礎建設，經濟發展順

【關鍵詞】哥雅

　　哥雅（Francisco José de Goya y Lucientes），西班牙浪漫主義畫派畫家，十四歲拜師學聖像畫。1789年經西班牙國王卡洛斯四世延攬為宮廷畫家，幫宮廷成員和貴族繪製群像和人像。1795年出任馬德里皇家聖費南多美術學院繪畫部部長。他雖身為宮廷畫家；但也是一位愛國和關心社會的畫家，創作許多痛斥法國侵略西班牙罪行，以及批判西國內部黑暗面的作品。

　　哥雅早年鑽研前任宮廷畫師、巴洛克時代名家維拉斯蓋茲（Diego Rodríguez de Silvay Velázquez）的作品，將他奉為「偉大教師」。然而他一生的畫風多變，既擅長寫實，也具有豐富的感情與想像力。代表作有〈裸體瑪哈〉、〈著衣瑪哈〉、〈1808年5月3日〉等。他的肖像畫和人體畫生動而充滿感染力，描畫戰事與血腥的作品則令人驚心動魄。他的風格延續了古代大師的成就，尤其對19世紀法國繪畫的影響更為顯著。

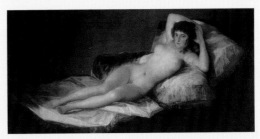

哥雅，〈裸體瑪哈〉，1797-1800，油彩、畫布，97×190cm，馬德里普拉多美術館典藏。

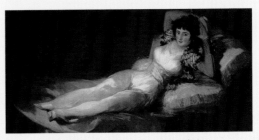

哥雅，〈著衣瑪哈〉，1797-1800，油彩、畫布，95×188cm，馬德里普拉多美術館典藏。

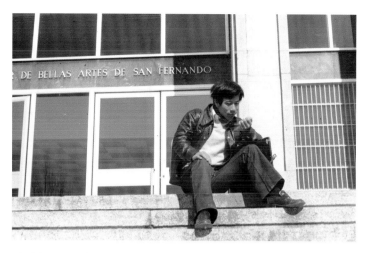

利；但是對一般學生而言，出國仍是一件難事，特別是在金錢方面的負擔。1968年夏天，吳炫三以油畫第一名的優異成績從師大美術系畢業。他的學長、畫家顧炳星當時正在西班牙的馬德里聖費南多皇家美術學院（Real Academia de Bellas Artes de San Fernando）深造，幫他在該校申請到獎學金，但就在1971年，他出發前往西班牙的兩個星期前，接到美國耶魯大學通知他申請入學獲得批准。面對著耶魯名校和西班牙聖費南多皇家美術學院二選一的情況下，讓吳炫三心裡糾結。最後他因為崇拜西班牙浪漫主義畫派藝術大師哥雅，盼望能站在這位巨匠的畫作之前，親炙真跡的風采，另外還包括他所仰慕的畢卡索（Pablo Ruiz Picasso）也是出自西班牙，終於確定了西班牙留學之行。事後他想，當初若選擇耶魯，也可能改變他藝術生涯路；創作觀念異於當今，或畫風都會有很大的差距！

　　吳炫三前往西班牙之前，特別去拜訪曾經到西班牙的學長畫家劉國松，請教他相關經驗及行前準備事項。劉國松告訴他：無須攜帶任何東西；只要他進美術館，看到那

些偉大作品就會投降，眼前的作品畫得實在太好了，做為觀者的我們根本無從下筆呀！當時還未出遠門的吳炫三心想：「真的會是這麼感覺嗎？看來要成為一名藝術家是很困難吧！」那時候年輕的吳炫三決定到西班牙，除了朝聖大師名畫，也考量學成返臺倘若無法圓畫家之夢，因有文憑在身，或許可以從事美術教職。不過他還是抱著成為藝術家的期待，出國的行囊中除了一些作品，並特別放進畫具箱，準備在異國隨時使用。

他進入西班牙聖費南多皇家美術學院之後，發現上課方式不同於他熟悉的由老師帶領，或在其指點下進行；而

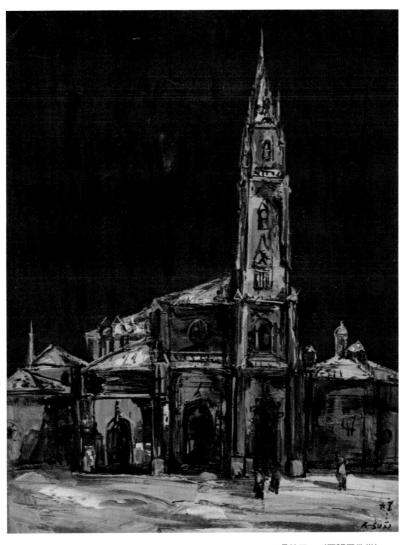

吳炫三，〈西班牙教堂〉，1972，油彩、畫布，53×45cm。

是學生攜帶作品到課堂，再由老師品評。第一次上風景課時，他覺得自己在臺灣經常寫生，風景畫對他來說已經駕輕就熟，所以充滿自信地帶了一些在臺灣寫生的畫作到課堂，老師開口第一句話就說：「你畫得很好，不需要到這裡來學畫！」不料正當他在享受讚美的時候，老師卻加上一句：「但是，如果你要當畫家的話，應該是最壞的畫家。因為你的畫裡面看不到泥土，你畫的樹沒有根，你筆下的土也未深植，充其量只畫到表面而已！」他的話對吳炫三產生莫大的啟發。從此深信花拳繡腿在創作上是行不通的，淺薄的表象縱使會讓自己片刻迷失，但卻無法逃過專業深刻的評斷。

[左頁上圖]
1972年，吳炫三於聖費南多皇家美術學院前留影。

[左頁中圖]
吳炫三，〈白色托雷多〉，1978，油彩、畫布，54×65cm。

[左頁下圖]
吳炫三，〈夢尋〉，1975，油彩、畫布，113×162cm。

紐約畫照相寫實兼修禪佛

　　1973年，吳炫三自聖費南多皇家美術學院碩士班畢業後，回臺短暫停留，並在國立歷史博物館舉辦個展，同時準備到西班牙巴塞隆納的「梵谷畫廊」展覽，但是在途經紐約要再往西班牙時，臨時在紐約停留下來，沒想到一待就是三年。那時吳炫三在臺灣畫壇已經起步，被視為「明日之星」；很多同年齡層的畫友不了解他為何還要到另一個陌生而競爭激烈、經濟更有壓力的大城市冒險；但吳炫三心意堅定，決定咬牙面對新的挑戰。

　　現年七十多歲的他憶及當年在紐約之日子，正值全世界處於首次石油危機，西方已開發國家由於原油價格暴漲，經濟面臨大幅衰退，美

1973年，報載吳炫三短暫回臺講述海外見聞，推廣歐洲藝術。

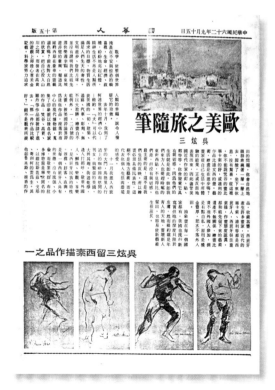

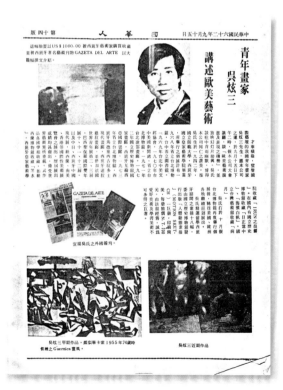

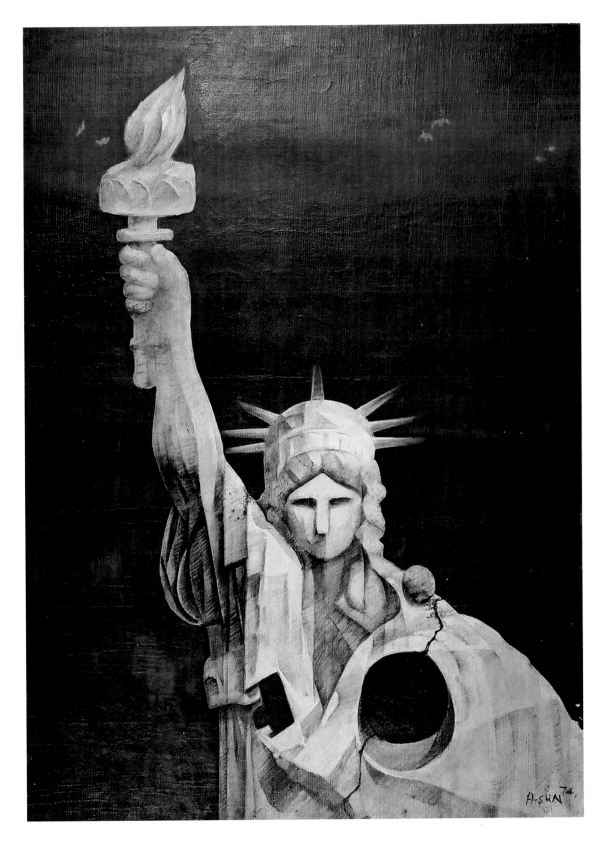

吳炫三，〈船〉，1973，
油彩、畫布，58×72.7cm。

國也難逃其害。當時的紐約不景氣，市面髒亂，治安也不好。吳炫三承認那段日子對他來說，無論在創作或生活方面確實非常辛苦。不過他到紐約三個月就拿到綠卡，為了支付開銷和尋找創作題材，兼差開計程車，以及受雇航空公司送餐食。當時有些計程車司機因擔心自身安危，都會選擇時段或地區活動；吳炫三因為外表關係，有人以為他是波多黎各人，給人《西城故事》（West Side Story）電影中波多黎各幫派的強悍感覺，所以他四處兜生意，完全無畏懼，大約在跑車的一年多時間裡，藉著城市走遍的方便，觀察這個世界之都的生活面向。從奢華櫥窗到底層社會的掙扎，一一成為他繪畫的靈感與題材來源。

　　吳炫三初到紐約，適逢美國經濟蕭條，再加上該國藝術界正圖大力擺脫以歐洲為藝術中心的傳統觀念，積極地展開以「紐約畫派」為主流的美國繪畫。他的作品被當地畫商認為歐洲味道太濃，一個多月奔波下來，只賣出一張名為〈船〉的畫作。捏著那筆好不容易掙來的賣畫錢，躑躅於秋色蕭颯的紐約街頭，耳邊迴盪著許多畫廊負責人勸說的話：「回去歐洲吧，你在那兒一定會比在紐約有發展。」但是在他的心中，卻頑強地下了決定：「我要留在紐約！我不甘心就這麼回去！」其實讓他留下來的更重要原因，是因為迷上紐約這匯聚了世界各地藝術、表演精華的奇妙城市。

　　當時很多紐約畫家都在畫照相寫實風格的作品，也只有這種風格的潮流繪畫才有市場，由於創作費工費時，一幅畫約莫兩個月才能完成。那時做家庭保姆一個鐘頭酬勞約兩塊美金，一幅照相寫實風格的作品至

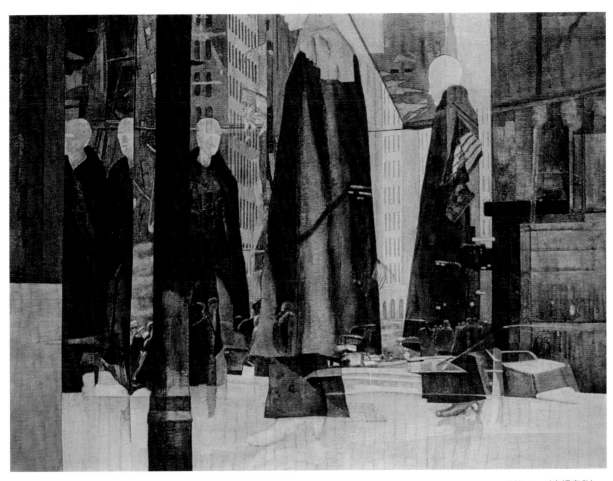

吳炫三，〈窗裡窗外〉，
1977，油彩、畫布，
147×196cm。

少賣到千元美金，所以他也跟著投入這一波只有紐約才能感受到的創作
流行。他說：「我很討厭流行；但是在海外，為了三餐，免不了要趕流
行。為了三餐，明確的說，為了錢，我畫了不少迎合畫廊需要的畫。我
深深了解到生活安定對於一個有家的藝術家的重要性。打工養家的話，
勢必不能專心作畫，更談不到其他更高遠的追求。」為了生活，吳炫三
本著他對該城市的認識及技法摸索，將題材圍繞在第五大道櫥窗的反射
及大都會光景，開始一系列照相寫實風格的創作。當時吳炫三也因為置
身於充斥著搖滾樂、爵士和塗鴉的環境當中，種種嶄新的體驗讓他對藝
術的觀念大幅改變，得以從原來所受的古典和傳統繪畫教育中解放。

　　吳炫三提到：「紐約對於藝術家是絕對公平的。畫廊看畫不看人，

他們不問你有什麼文憑；也不管你的畫被什麼館收藏，甚至你昨天剛剛出獄也不計較。他們只要看你能拿出何等成績的作品來。」1976年，紐約法爾畫廊決定代理吳炫三的作品，一張畫賣到三千美金，這與當時大學教授年薪九千美金相較之下，已經很不錯了。儘管看來似乎可以在紐約安心創作，加入國際大都市的藝術競技場域；然而在苦盡甘來的同時，吳炫三發現同樣是畫廊簽約的六個畫家當中，他是唯一的亞洲人，也是待遇最差的一位。1976年他整裝返臺，應時任國立藝術專科學校（今國立臺灣藝術大學）美術科主任李奇茂邀請，到校任教。

在紐約三年停留時間裡，吳炫三體驗到紐約的新興藝術，也隨潮流成就了他一段創作過程，當中他認為另外值得記憶的是，認識好幾位前輩賢人和收藏家，感受他們的言行、教誨和關懷，也得以進一步接觸禪學佛法，另外在往後的深入世界各地冒險途中，也獲得他們提供的溫馨照顧。其中包括旅美實業家、佛教居士沈家禎、敏智法師、聖嚴法師、懺雲法師、收藏鑑賞家王己千、陸以正大使等人。沈家禎曾任美國輪船公司董事長兼執行長，1960年開始修行佛教，創立美國佛教會、世界宗教研究院、譯經院、大覺寺、大莊嚴寺等設施。吳炫三旅居紐約時，週六、日都會到美國佛教會的大覺寺，當時大覺寺是漢傳佛教在美國弘法的重鎮。沈家禎居士找吳炫三去參加「佛七法會」，甫留學日本攻讀博士學位的聖嚴法師，受沈家禎居士的邀

1977年臺北來來百貨開幕首展，吳炫三以裝置藝術呈現「蒙娜麗莎年輕到八十歲」的概念。

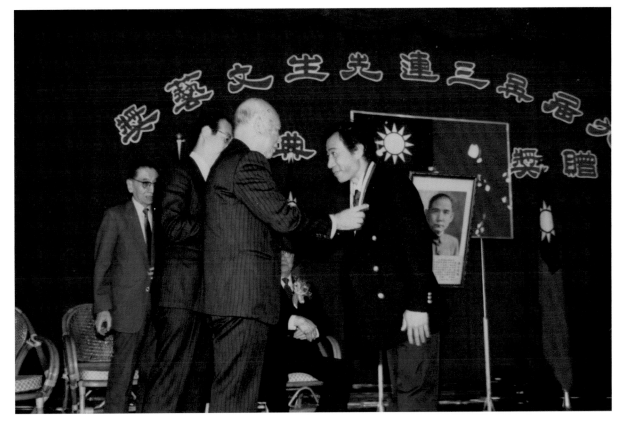

1986年，吳炫三（右1）獲頒第9屆「吳三連先生文藝獎」。

請到大覺寺弘法時，曾教吳炫三打坐。聖嚴法師和敏智法師都曾參與大莊嚴寺興建，吳炫三也前往聆聽敏智法師弘法。

1963年在臺灣水里鄉創設蓮因寺的懺雲法師是吳炫三的皈依師父，當年曾應沈家禎邀請前往紐約弘法，吳炫三就在那時候認識他，並從紐約開車陪他到麻省理工學院、哈佛大學等地演講。因吳炫三開的是福特牌的三手車，一路上擔心出狀況；懺雲法師建議他換新車。後來吳炫三回到臺灣，懺雲法師給他一個布袋，打開一看，竟是一堆美鈔。法師跟他說，那是在美國人家供養他的錢：「你去買部新車吧！」吳炫三沒有接受，但心裡感動不已。他說，懺雲法師從不勸人出家，在他對人生產生迷惑時，為他開釋：「出家出不了家，在家修行比出家修行更難。」這一番話隨時提醒他：無論生活或創作都是一種修練。人活著，磨難和忍耐是絕對必須的！

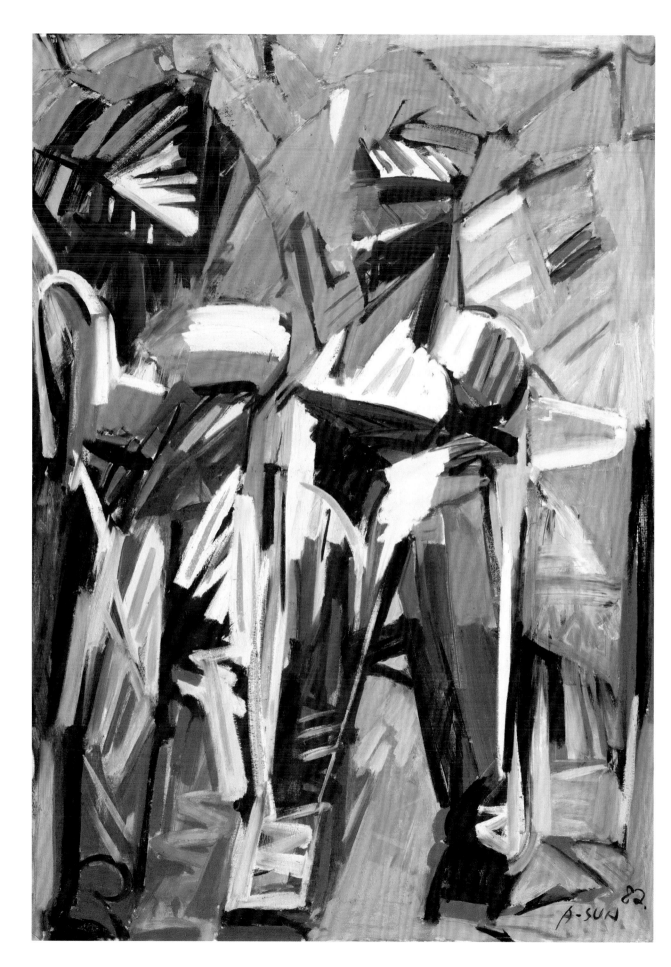

3.

原始世界的冒險

吳炫三1979年首次非洲行，1985年二度前往，兩次總計近兩年時間，期間並旅行中南美洲、亞馬遜河流域的原始部落。他的創作風格從此有重大的轉折。沙漠陽光、部落族人的樂舞、巨石雕刻、面具紋飾及特殊人文風采，都成為他創作的靈感泉源和動力。

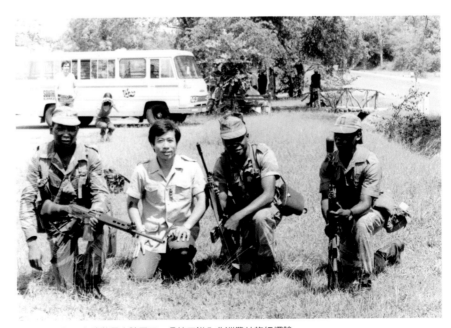

[本頁圖] 1982年，在武裝軍人陪同下，吳炫三進入非洲叢林旅行探險。
[左頁圖] 吳炫三，〈旅途之歌〉，1982，油彩、畫布，162×130cm，臺南市美術館典藏。

為非洲獵奇辭職賣屋

　　吳炫三的創作生涯裡多次到非洲，其中有兩次長時間深入探訪，第一次是1979年，以西非、南非為主；第二次是1984年，以撒哈拉沙漠為主，兩次總計約兩年時間。其餘則是間隔多次的，每次做一、兩個月的停留。

　　1979年，這位生長在臺灣東北部農村，從小不愛受拘束，喜歡在森林活動的畫家，一方面是長久以來嚮往叢林和原始部落的生活，一方面則是他在日本展出時，知名藝評家瀨木慎一在富士電視對他作品的評論，認為好的藝術家作品，應該是一眼望去便可以識得；如果需要看簽名才能認出畫者，那就不算是真正屬於他的作品。他說：「吳炫三繪畫技巧很好，什麼都會畫。或許有一天，可以看到真正屬於他自己的作品。」這一番話深刻地撞擊吳炫三的創作思緒，他告訴自己是該走出學院的約束了，也許到一個嶄新的天地，如同他所崇拜的高更（Paul

A-SUN

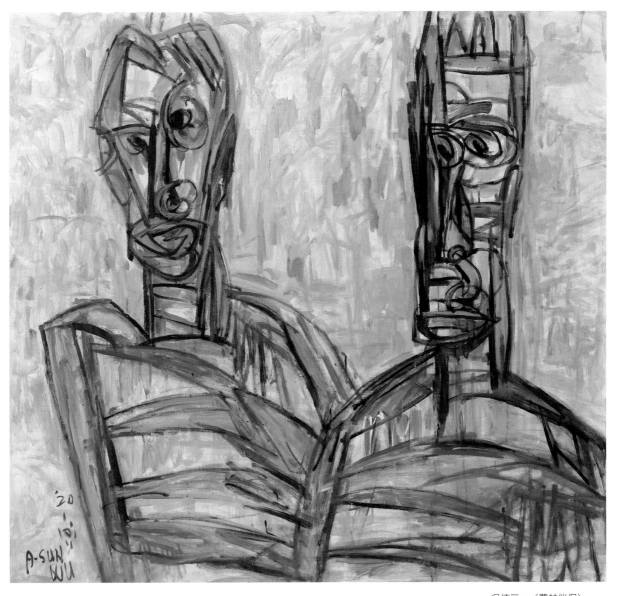

吳炫三，〈叢林伴侶〉，
2020，壓克力顏料、畫布，
130×140cm。

Gauguin）前往大溪地，不就開創了藝術生命的燦爛火花？

　　在大學時期，吳炫三的作品受到高更的影響，他考慮到如果也前往大溪地，未來創作可能會加深高更的影子。而後他想到童年在大元山對泰雅族部落的印象，也想到20世紀多位偉大藝術家像畢卡索、米羅（Joan Miró i Ferrà）、馬諦斯（Henri Matisse）、亨利・摩爾（Henry Spencer Moore）等人都曾從原始藝術獲得創作養分。對他來說，非洲應該是很理想的探境採藝所在。然而回到現實生活，那時兩個孩子還在讀

1980年，吳炫三於南非約翰尼斯堡卡爾登中心舉辦個展，時任行政院長的孫運璿蒞臨參觀並合影。

幼稚園，他要面對的是孩子的安頓、教職去留，以及龐大的旅費開支等問題。

他為了籌措旅費，出售在臺北市天母地區分別做住家和畫室的兩棟房子，同時辭去大學專任教授職務。這些作為引起母親的不解，甚至覺得這兒子是不是腦筋有問題，能夠當教授已經是相當光榮了，也擁有自己的房子，想到非洲何不等退休後再去。畫家好友賴武雄、蘇峰男等人也對他好言相勸；但他心意堅定，認為自己從家鄉北上時不是兩手空空的嗎？就算去非洲把錢全花光，回來也可重新開始，何況出遠門回來又多一項經歷，要養家糊口應該沒問題。房子和工作將來都可再尋得；就是藝術之路不容蹉跎！

籌備非洲之行，經費就是首要考量。經吳炫三一番仔細估算，一年時間所需花費至少要十萬美金。基於當時出境的規定，一人只能攜帶三千美金。他到銀行尋求解套辦法時，行員建議他找文建會（文化部前身）設法。他到文建會拜訪當時的主委陳奇祿，但也是因於法無據，難以提供協助。後來，一位高檢處的年輕人建議他去中央銀行申請，不料竟獲准了。當他拿著批文前往中國商業銀行辦理結匯時，行員都覺得不可思議。由於他事先資料蒐集非常周密，包括沿途需要支付一些關卡過路費等意外開銷，因而在銀行兌換了許多一塊錢美金紙鈔；一綑綑的小鈔晾在銀行櫃臺上，引來不少好奇眼光。

「廖繼春老師好幾次跟我說，他一生最大的遺憾，就是不能拋下

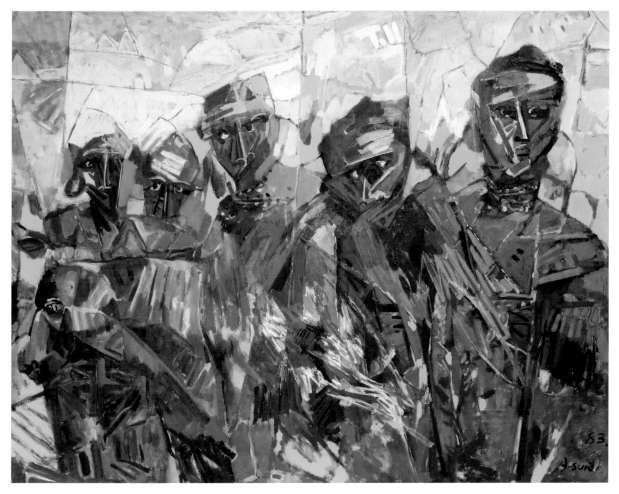

吳炫三，〈肯亞馬賽族人〉，
1983，油彩、畫布，
146.5×189cm，
臺南市美術館典藏。

身邊的俗務前往巴黎，去完成他少年時代的夢想。他勸我不要像他一樣。」在動念前往非洲之前，他的腦海始終盤旋著廖老師這一席話。1979年的9月，吳炫三展開第一次非洲行，從臺北出發，經香港、印度，前往首站南非約翰尼斯堡。長達十一個月的行程，到訪之地除了南非，還包括馬拉威、莫三比克、肯亞、坦尚尼亞、索馬利亞、羅德西亞、史瓦濟蘭、賴索托、剛果、奈及利亞、尼日、納米比亞、查德、衣索比亞、埃及等近三十個國家地區。

　　吳炫三說，在非洲，像約翰尼斯堡、金夏沙、拉哥斯、阿必尚、奈洛比等城市都留下了白人殖民地時代的建築，外觀儼然是現代化的設備；但是離開市區1公里，彷彿落後了一個世紀，像肯亞城市的20公里

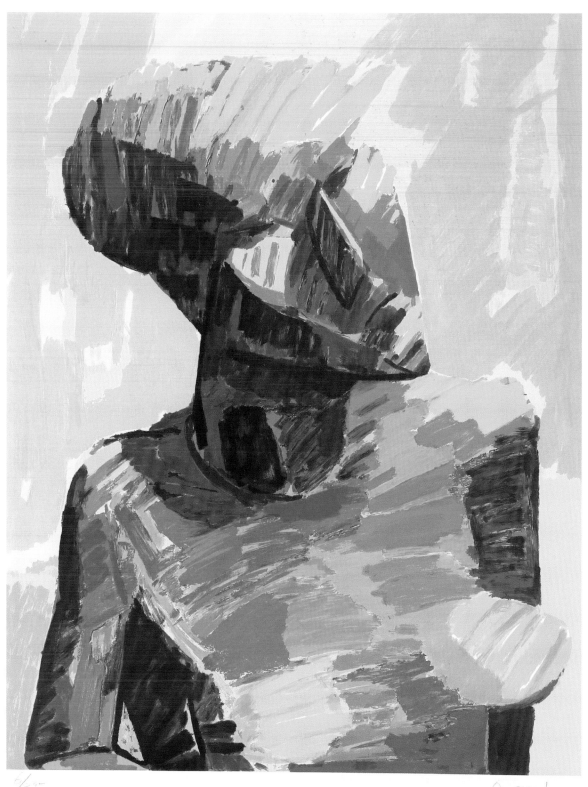

4/245

A-sun

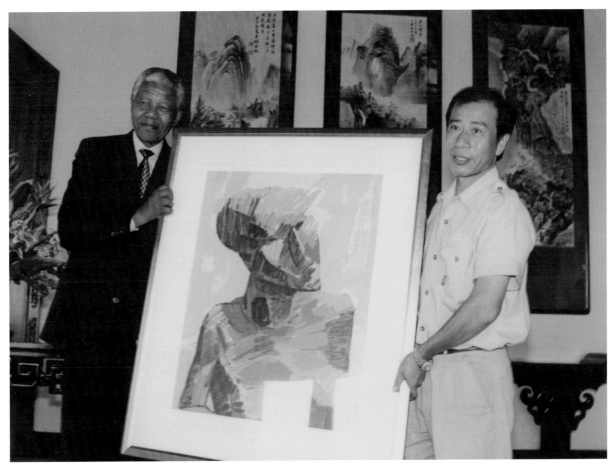

外的高速公路上,可以看見全身赤裸的男女,行走自如。每當他從繁華
的城市進入蠻荒,心裡總有強烈的感觸,到底誰是真正滿足,真正快樂
呢?是城市漂亮建築裡那些沉迷於西方文明的人?還是蹲在泥土屋前,
痛飲樹薯酒,穿著樹皮,唱歌跳舞的土人?原始部落那些不同層次的黑
色肌膚、火辣的陽光、刀切一般的住屋影子,給這位畫家留下難忘的印
象。生命的掙扎,在燈紅酒綠裡是找不到鮮明痕跡的;但是非洲大地和
在非洲大地與自然對抗的部落族人,傳達掙扎的血淋淋一面。「我在美
國迎合潮流而畫了不少照相寫實作品,我不會再去畫這些風格的畫,非
洲旅行使我更有這樣的覺醒。畫,不能失去人間性。」

　　在陌生的國度旅行當中,他有多次死裡逃生的經驗,其中一次是
乘獨木舟受困在有名的布阿河鱷魚潭。他為尋找河馬群而前往該河域,

49

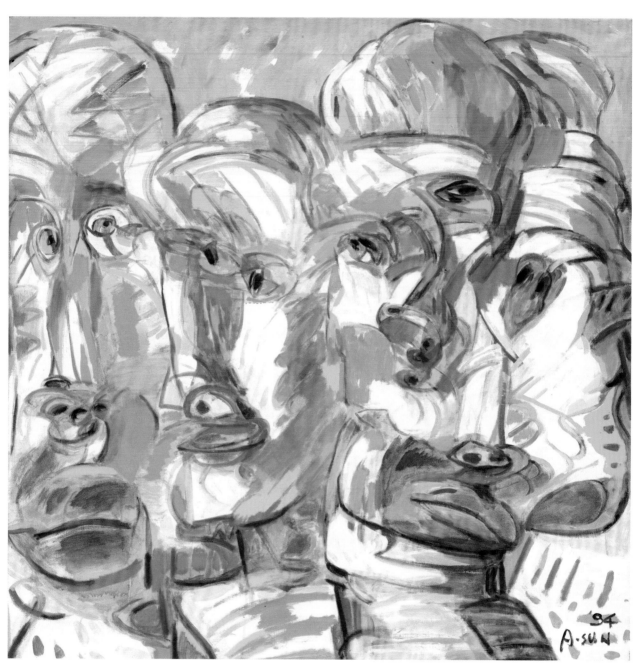

吳炫三，〈艷陽下的女娘〉，1994，壓克力顏料、畫布，128×128cm。

[右頁上圖] 吳炫三，〈舞之祭〉，1980，油彩、畫布，115×156cm，高雄市立美術館典藏。
[右頁下圖] 吳炫三，〈非洲人〉，1981，油彩、畫布，112×145cm。

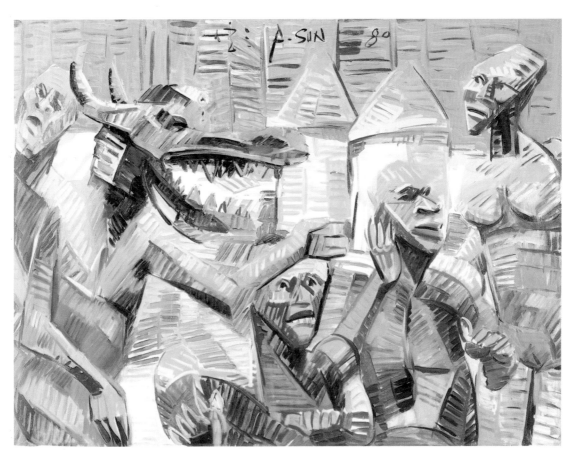

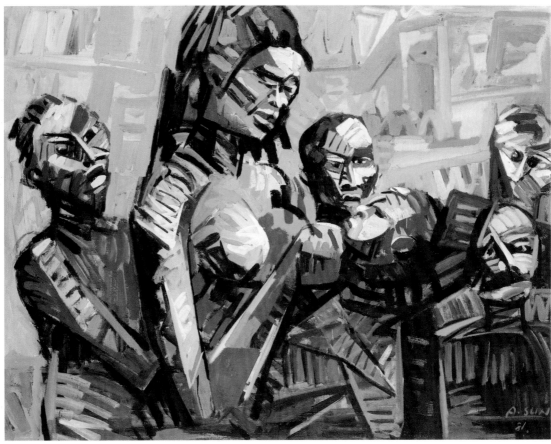

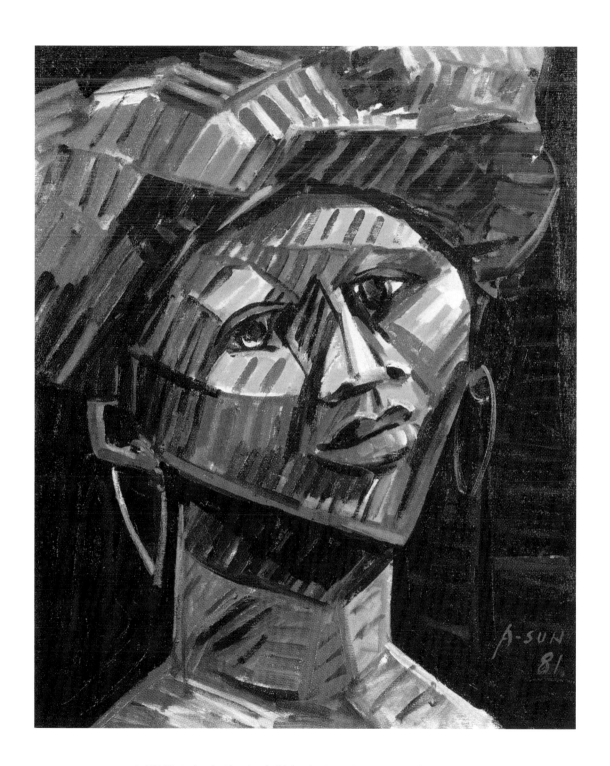

吳炫三，〈十七歲〉，
1981，油彩、畫布，
73×61cm。

因嚮導過午才到，加上他們半路溜跑，以至於他和船夫兩人迷失於沼澤
中，最後在暮色中找到河口才得安全上岸。回想起當時禿鷹在頭上盤
旋、鱷魚的尖嘴在水面上若隱若現的情景，心有餘悸。另外，他在奈及

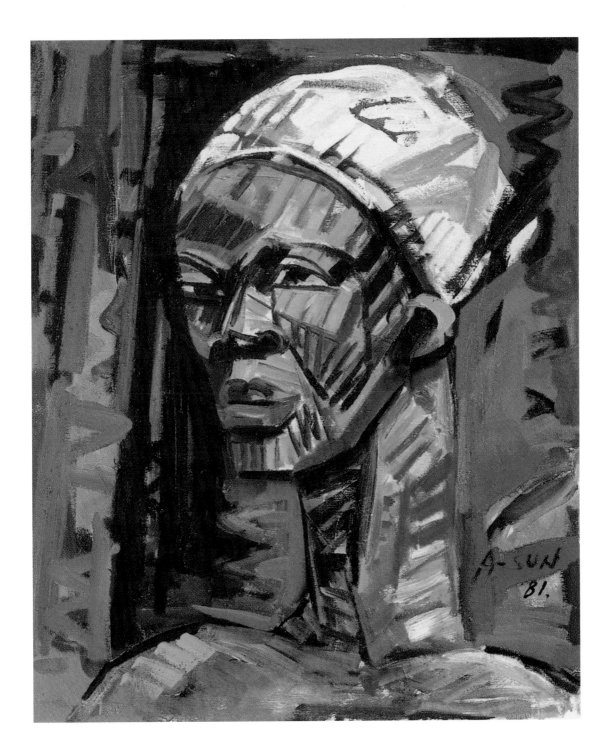

利亞停留的一個多月時間，正是奈國動亂時期。連軍隊和警察都攜帶槍械行搶，他隨時要塞錢保身，每天都提心吊膽，類似的驚悚遭遇往昔都曾在蠻荒旅途中發生。

吳炫三，〈克農小姐〉，1981，油彩、畫布，73×61cm。

[右頁圖]
吳炫三，〈革命者〉，
1981，油彩、畫布，
73×61cm。

佩刀持槍勇闖亞馬遜河

　　吳炫三1979年的第一次非洲經歷，儘管歷經千辛萬苦，也引起家人與好友的不安與關切；但是開啟了他對世界的嶄新觀感。首次非洲行之後，即1979到1983年期間，他所追求的是陽光的啟示、大自然煥發的本質，以及萬物生長之潛能，畫作走出地域的侷限，風格更產生劇烈的轉變。1983年春天，他忽然感覺創作遇到瓶頸，無法突破，因而產生二度非洲之行的念頭。當他的出國計畫經媒體報導之後，有藝評家撰文以唐玄奘西方取經，在天竺待了十多年後攜回六百多部佛經為例，批評吳炫

吳炫三，〈村屋〉，1981，
油彩、畫布，71×89.5cm。

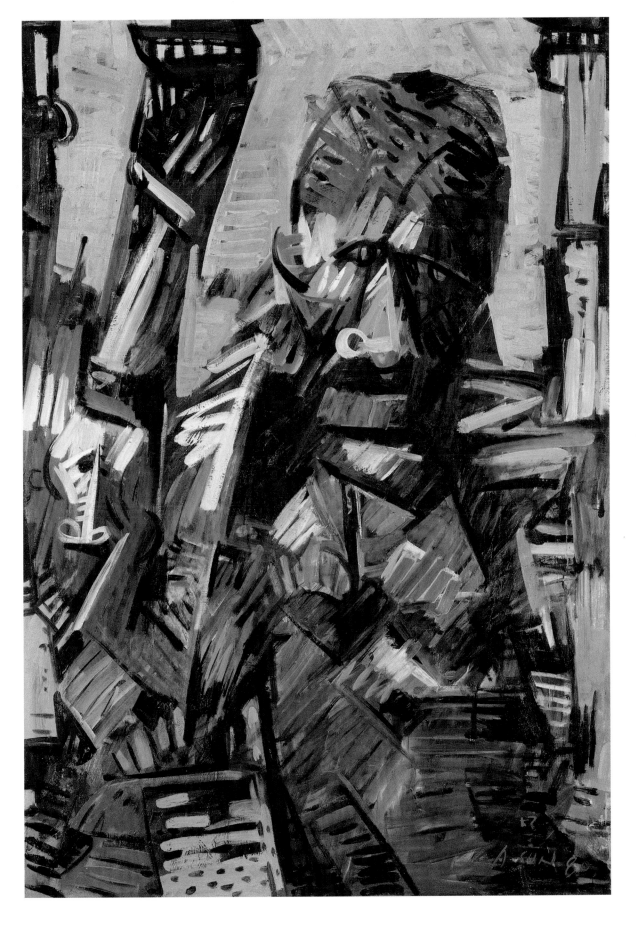

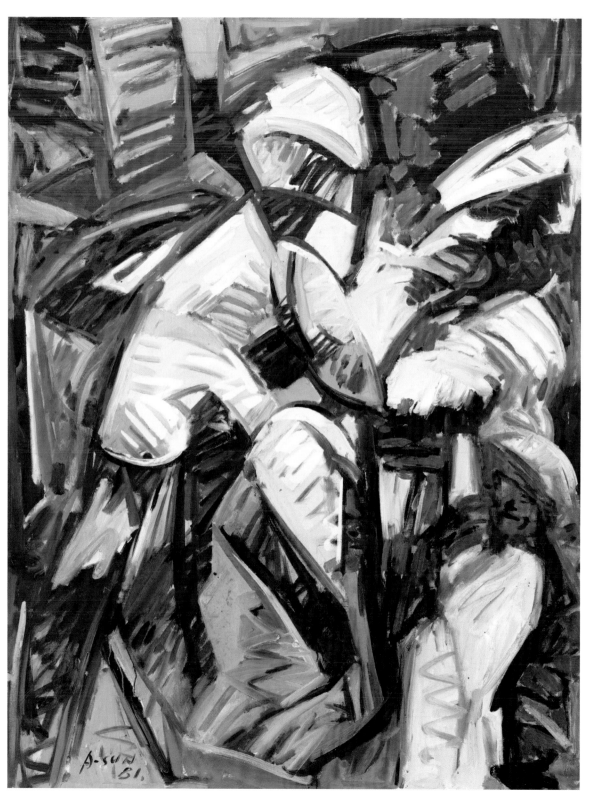

吳炫三，〈森林中的奇遇〉，1981，油彩、畫布，145×112cm，巴西聖保羅美術館典藏。

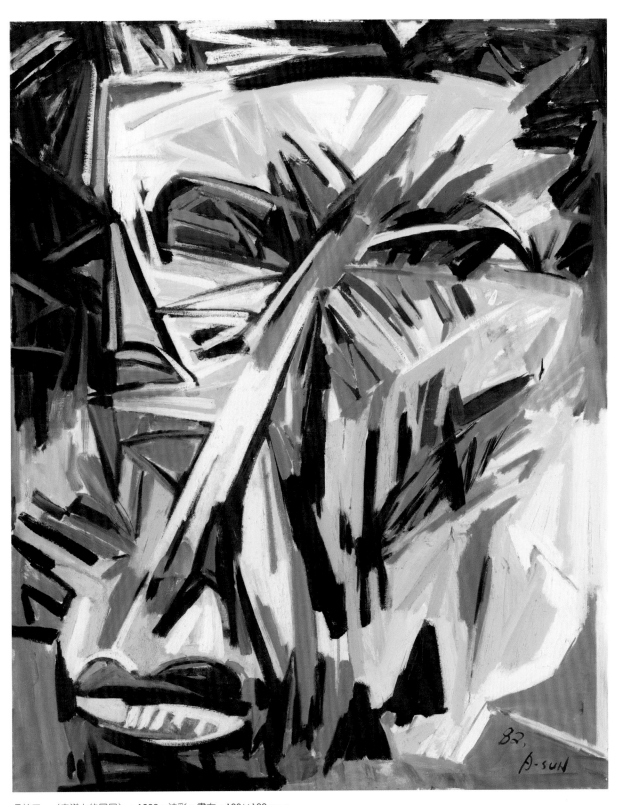

吳炫三，〈赤道上的居民〉，1982，油彩、畫布，193×130cm。

1982年，日本池田20世紀現代美術館舉辦吳炫三個展，展出「非洲」系列油畫作品。

三到非洲僅一、兩年能夠得到什麼？也質疑他第一次出訪的沿途照片是拼接而成。為此，他的二度非洲行攜帶一部16釐米的電影攝影機、三架電視錄影機、三部大型照相機，連同其他道具用品，隨身行李超過200公斤。當時任職於中影公司的攝影師余是庸到非洲與他會合同行，在四百天的非洲行走時間裡，總共拍攝1萬多呎的影片。

　　相較於第一次由臺北幾段轉機前往，吳炫三第二次的行程為了收集資料，作了大幅度調整。經由香港、日本、北美、中美、南美再轉往非洲。1983年7月24日先到香港請教攝影家水禾田一些拍攝事務，再赴東京購置攝影器材及學習使用，然後轉往加拿大和美國蒐集相關資料，同時也以新購的器材在當地試用拍攝。抵達紐約之後，他到訪收藏原始藝術有名的布魯克林博物館、展示洛克菲勒非洲文物珍藏的大都會博物館，以及加州柏克萊大學等，也在紐約和加州許多出版社和舊書攤尋找相關資料。大都會博物館舉辦的「亞馬遜流域大展」尤其讓他印象深刻，也使他更確定在赴非之前，先於中南美落腳的安排。1983年9月25

日他搭機前往瓜地馬拉。充分利用展開非洲行的前半年，旅行中美的馬雅文化地區、南美的印加文化地區、印地安文化地區、神祕險惡的亞馬遜河流域之後，再踏上非洲土地。

　　吳炫三在馬雅文化地區停留一段時間後，轉入巴拿馬、委內瑞拉，再進入巴西境內的亞馬遜河流域上游。當時取得巴西簽證不易，他因曾經參加巴西聖保羅國際雙年展，憑著作品被巴西官方收藏的收據而獲得入境許可。亞馬遜河是探險家口中的「自然界最後一塊淨土」，全長6400公里，由一千兩百多條支流匯集而成的水量，舉世無以匹敵。包含了最粗獷，最原始的山林之美，卻也藏匿了無法捉摸的洪水猛獸、人間夢魘。他在當地嚮導的陪伴下，從亞馬遜河流域上游沿河而下，深入1400多公里的蠻荒地區。

　　前後十五天的亞馬遜河冒險之旅，夜裡將船停在岸邊草叢歇息。由於身邊不時有鱷魚、食人魚、蟒蛇、花豹等動物出沒，又得提防原住民的毒箭攻擊，他腰掛佩刀，隨身攜帶一把長槍和一把短槍，和嚮導輪流

〔左圖〕
吳炫三（右1）前往探訪南美洲的古印加帝國，於太陽門遺跡前留影。

〔右圖〕
吳炫三向國立歷史博物館申請參加「中華民國參加巴西聖保羅第10屆國際雙年藝術展覽會」的登記表與委託書。圖片來源：國立歷史博物館提供。

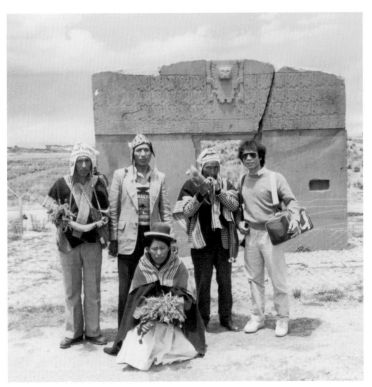

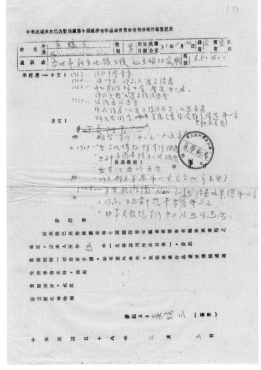

警戒。在亞馬遜河流域行船之際，他也隨時擔心翻船，唯恐攝影器材和底片報銷。每當遇到傾盆大雨來襲，第一要務是用塑膠布包妥這些紀錄用品，同行人都淋溼發抖也在所不惜。雖然處處遭逢險峻，他在沿途除了影像紀錄，還寫日記、作速寫，甚至還畫水彩和油畫。

在1984年2月10日的日記上，吳炫三寫道：「子彈上膛，隨時備戰……感覺幾百樣危險都在四周，人處在生命的邊緣……想到這一次如果能安全回城，對我來說，這世界就再也沒有什麼苦事了。」面對著劇烈的頭痛、背痛，加上猴群、黑蚊的兇猛襲擊，肉體忍受度已到極限，他很想半途而退，但未尋著原始的印地安人亞諾馬密族（Yano Mami）如何甘心？終於在2月15日找到亞諾馬密族。一百多位族人共居於一巨大的茅房裡，他們個個身材矮壯，黃皮膚，有寬大的顴骨和扁寬鼻子，與南太平洋諸島的原住民、臺灣蘭嶼的雅美族最為接近。從後來他在創作所援引的亞諾馬密族素材，以至於當今他還孜孜不倦的「南島」系列作品看來，可以說當次冒險所換來的收穫，顯然抵過了之前所度過的苦難，一切精神與肉體折磨都值得。2006年，六十五歲的吳炫三再度赴南美洲亞馬遜河流域旅行，想起前塵往事，尚能感覺到當年的焦慮與身體的傷痛。

吳炫三的中南美之行有來自蠻荒的驚險與折磨，旅途當中也蒙受古老文化和陽光樂舞的滋補。1983年的12月，他到訪印加王國古蹟的皮沙歐梯田、馬丘比丘、伊卡的納斯卡區、太陽門等地。1984年轉往巴西里約熱內盧，親身體會盛大熱鬧的巴西嘉年華會。在熾熱陽光和激情樂聲的催化下，體態豐美的女郎盡情地跳舞：「森巴，森巴」躍動撩人的音樂節奏和女性肢體的盡情顫動，讓他禁不住興起創作的衝動，一系列巴西嘉年華會的畫作因而產生。

1983至1984年，吳炫三深入南美洲亞馬遜河流域觀察熱帶雨林文化。

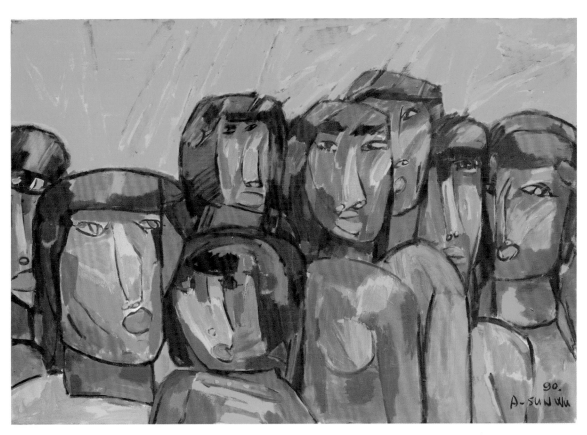

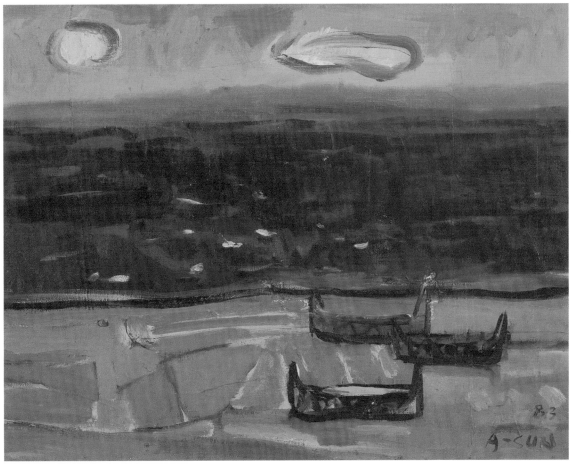

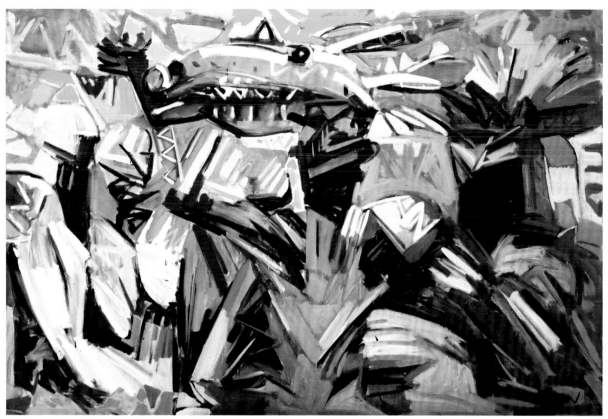

[上圖] 吳炫三，〈嘉年華會舞祭〉，1982，油彩、畫布，129×193.5cm。

[左下圖] 1985年，吳炫三於巴西聖保羅美術館舉辦「吳炫三的原始世界」個展。

[右下圖] 1985年，巴西聖保羅市頒贈市鑰予吳炫三。

陽光和節奏‧撒哈拉沙漠的啟示

　　1984年4月，吳炫三從中南美洲轉往非洲，開始第二次的非洲行。
他在1972年留學西班牙時，曾經和同學前往當時仍是西班牙海外省的西
屬撒哈拉收集飾物。吳炫三此次蜻蜓點水的短暫停留，對當地的印象
是「除了沙，什麼也沒有。」那個階段，他的創作偏愛東方精神，也對

吳炫三，
〈撒哈拉沙漠裡的紳士〉，
1992，油彩、畫布，
53.2×46cm。

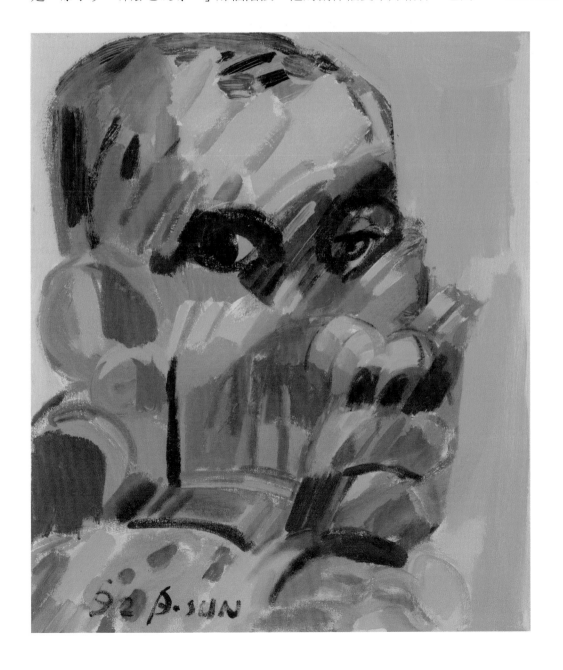

吳炫三,〈太陽與人類〉,
1986,壓克力顏料、畫布,
91×117cm,
國家圖書館典藏。

當時自己的成績感到滿意,沙漠的體驗似乎未引發他藝術創作方面的新思維。1973至1976年間,他客居紐約期間從事照相寫實繪畫時,每每工作至午夜,他在歇筆沉思的時候,眼前總會浮現撒哈拉沙漠在陽光下閃爍的沙景。1979年他的藝術人生有了突破,那就是非洲行的壯舉。在這屬於他第一次長達十一個月的非洲旅行裡,三次出入撒哈拉沙漠。1984年他第二次長期停留非洲時,也數次進出這一個影響他繪畫的世界大沙漠。

撒哈拉位於非洲北部,面積超過940萬平方公里,相當於美國的面積,是世界最大的沙漠。東臨紅海,西到大西洋,北起地中海,南抵尼

吳炫三，〈三張臉〉，
1983，油彩、畫布，
尺寸未詳。

日國南界，跨越十多個國家，其中有的國家甚至整個都在它的範圍之
內。乾旱、焦熱和氣候多變是此沙漠的特質。

　　1980年的4月間，他準備從尼日的津爾德（Zinder）進入沙漠之前，
租來的吉普車經不起碎石路滑而翻覆，門窗全毀。他從車中爬出時一身
是血，經送往醫院拍攝七張X光，確定頭部與腿傷無礙，一週後重新租
車，再攜帶七桶，每桶4加侖的汽油及飲水、乾糧上路。沙漠的白天氣
溫高達攝氏60度，入夜冷到石頭都凍裂，他除了得忍受強烈的溫差，飲
水惡臭、太陽毒辣、砂石飛揚也是一大障礙，再加上輪胎不停地破裂，
必須搭乘數小時人畜共乘的野雞車前往綠洲補胎。

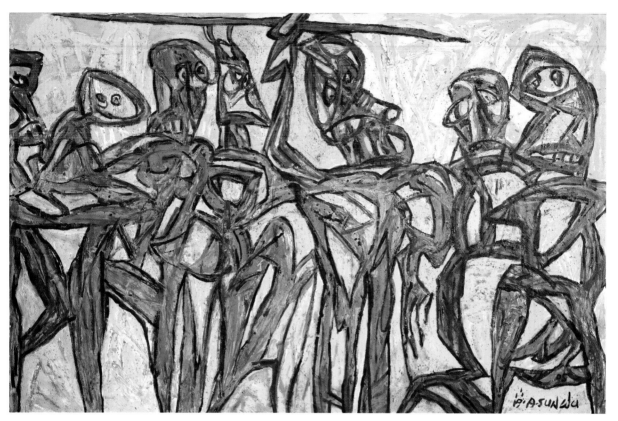

吳炫三，
〈酋長的狩獵計畫〉，
2005，壓克力顏料、畫布，
119×183cm。

[右頁上圖]
吳炫三1984年於尼日河畔
的攝影。
[右頁下圖]
在非洲騎駱駝的吳炫三，
1983。

　　首次非洲行更艱苦的一次經歷是，當他進入納米比亞沙漠時，風沙太大幾乎寸步難行，當地人稱之「死亡沙漠」一點也不為過。種種的折磨，讓他幾乎崩潰。吳炫三的非洲初體驗挑戰自然，也和自己生命搏鬥，其中兩度感染瘧疾。當疾病發作時，他突然深刻地想家、想念老母。最後他戰勝病魔，堅持走完全程。

　　「從來沒有一個藝術家像吳炫三一樣，因為熱愛非洲、中南美洲等原始文化的熱與力，而以自己的生命做賭注，全心投入。」已故作家林清玄是吳炫三的摯友，在吳炫三第二次前往非洲的前夕，他到民生東路吳炫三的畫室，發現阿三正在寫遺書，交代若是在叢林發生意外的種種安排事宜。「有這麼嚴重嗎？」他看了遺書內容後問，吳炫三回答：「在原始部落和荒原裡，隨時都可能死去。上次去就有多次瀕臨死亡的經驗。」林清玄事後表示，他為一個藝術家的真誠和為理想義無反

顧的態度感動不已。

　　原始大地的魅力讓吳炫三無畏生死，大自然也以非凡奇景報償他的一片熱忱。1980年的5月，在他從沙漠前往尼日大城市阿加德茲（Agadez）的路上，看到大氣與灼熱地面、經光線折射所產生的海市蜃樓幻影，精神為之一振，感受到前所未有的震撼，也查覺到光線照在物體產生的單純而強烈的陰影，輪廓剛柔有別，足以顯現強而有力的生命力，他欣喜地發現將它運用在筆觸和造型上，足以呈現物象與陽光接觸的第一印象。另外，在西南非與安哥拉交界處的埃托沙（Etosha），他在一處遠遠看去，以為是湖泊，準備趕去取水與休憩，不料靠近後，只見到大片白色的沙。原來沙漠乾燥，在陽光照射和水蒸氣蒸發後，天上的雲彩倒影出現在沙漠白沙上，會帶來地上變化萬端的景致。他沒想到在撒哈拉飽嚐艱險與炙熱肆虐之後，竟然讓他意外獲得創作的新生命，那就是來自陽光的啟示！

　　1980年吳炫三從肯亞飛往馬拉威的古城松巴（Zonba）時，造訪當地的奇奇華族（Chichiwa），初

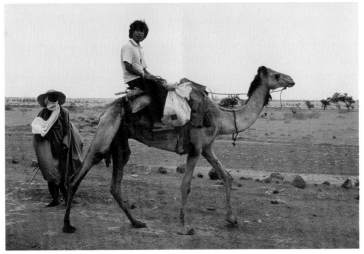

次親耳聽到各種節奏的手鼓
聲音，打聽後獲知該族人是
藉由手鼓緩急之不同節奏，
用來傳遞諸如酋長召集開
會、婚喪慶典或外人入侵等
訊息。1984年他為求突破，
再次到非洲，在沙漠的原始
部落再一次深刻體驗手鼓震
動頻率所產生的節奏和隨意
變奏，突然發現若將此概念
轉化為延續性的線條，將自
我創作情緒投入奔放、粗獷
而強烈，如同非洲人之樂舞
情緒裡，足以補助畫中瀕臨
僵化的造型，打破形象的拘
謹制式，達到不可言喻的境
界。此後他的繪畫形式因此
產生極大的改變。

　　1984年的8月9日，吳炫
三和攝影師余是庸等僱了
三位土著，背著笨重的攝
影器材和飲水，攀登桑葛

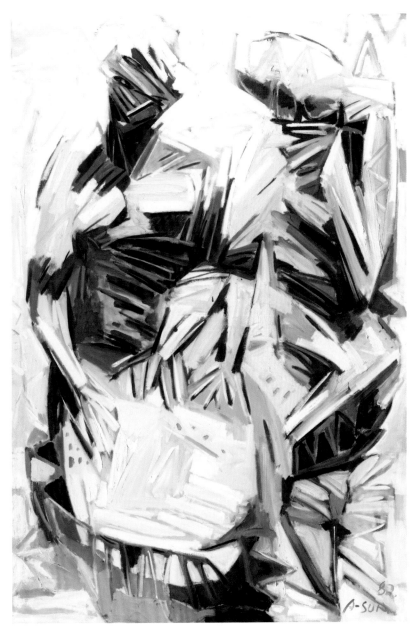

吳炫三，〈鼓聲〉，1982，
油彩、畫布，194×130cm。

[左頁上圖]
吳炫三，〈盤古開天闢地〉，
1986，油彩、畫布，
193×329cm。

[左頁下圖]
吳炫三，〈酋長〉，1983，
油彩、畫布，尺寸未詳。

小鎮多貢族（Dogon）群聚的山中村落。桑葛鎮距離馬利北部城市莫布
地（Mopti）大約120公里，是多貢族的大本營。一行人從莫布地駕吉普
車前往，當中45公里的路程大小亂石橫陳，石頭的高度參差不齊，有時
路中央又出現山丘，簡直寸步難行。據說，早年多貢族為了逃避阿拉伯
人的侵襲，不得已才從馬汀遷到桑葛。14世紀以後，這一塊峭壁綿延數
十里的不毛之地，使阿拉伯人知難而退。但是多貢族世世代代和貧瘠的

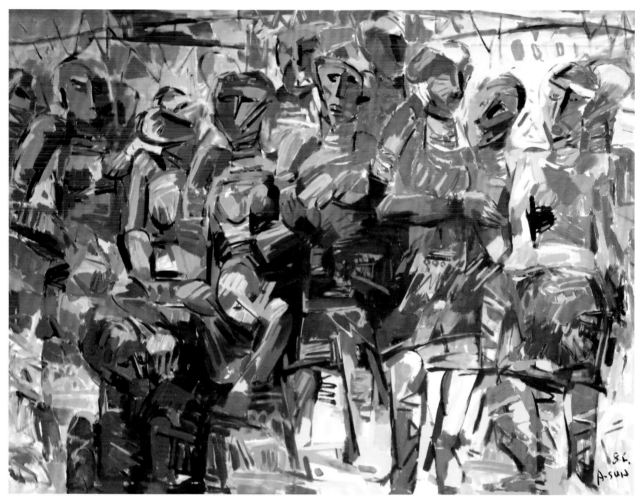

吳炫三，〈西非女孩暢聚〉，
1984，油彩、畫布，
193×257cm。

生存環境搏鬥，付出相當的代價。族人進出30、40公尺高的山巖峭壁小
石屋，靠隨身攜帶的布繩或爬桿。吳炫三等人翻過曲折的巖層、高低不
一的石縫，好不容易才到達懸崖下的多貢村落。

　　非洲的原始藝術提供吳炫三創作許多養分和啟發，包括許多列入
人類文化資產的岩洞壁畫、雕刻、編織物、原始部落族人的頭髮造型、
面具、飾物、用具等都是，其中印象最深刻的是西非馬利境內多貢族的
洞穴建築和木雕、撒哈拉北部恩阿哲爾高原的古老壁畫，以及西非布希
人（Bushman）的「白姑娘」（White Lady）岩石壁畫。恩阿哲爾高原的
古老壁畫，以獸毛刷子在火山爆發後形成的岩層作畫，是舊石器時代到
新石器時代的產物，壁畫中的河馬、犀牛、象隻和牛群，據考古資料顯

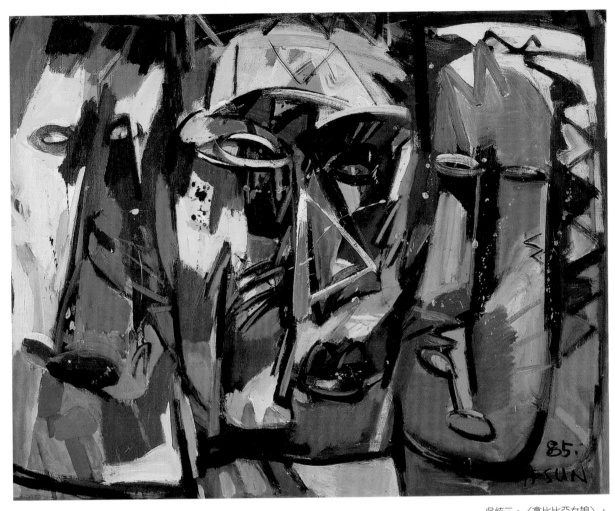

吳炫三，〈拿比比亞女娘〉，
1985，油彩、畫布，
97×130cm。

示是生活在五千至一萬年前的撒哈拉潮濕時期。今人難以想像當時的撒
哈拉有草原和湖泊，而且有水棲動物自在地生活。布希人壁畫有三千多
年歷史，將石頭磨粉為顏料，在岩壁上繪製不同生活景象的細緻圖案，
令吳炫三讚嘆不已。非洲大陸的陽光、特殊的地景及人文色彩，對他創
作的啟發與影響可以說是無限深遠。

藍天・巨石・浪花・南太平洋傳說

　　吳炫三為了充實藝術創作，除了遠征並深入非洲、中南美等地區，
在1987至1989年期間也多次進入南太平洋群島旅行研究。他採「跳島」

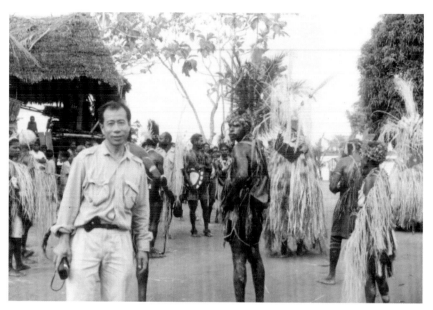

的方式，行遍南太平洋「巨石文化」區域內的馬來西亞、蘇門答臘、菲律賓、印尼、帝汶、新幾內亞、婆羅洲、斐濟群島、復活節島等地。所到之處，在他眼裡幾乎都是未經文明污染的世外桃源，矗立在海岸的巨石，難以計數，千奇百怪，讓他沉溺其中，流連忘返。

有一天的拂曉時刻，他步出住宿的原始部落房舍，經過海邊之際，看到一群孩童穿梭在巨石之間嬉戲塗鴉。其中一塊高大的岩石，不知被哪個小孩畫上一隻超大眼睛。頓時他感覺到一股澎拜的生命力在冰冷的巨石裡流竄，那天以後，只要看到石頭，他眼前都會出現海邊

這一幕，覺得石頭也會歡唱，也會雀躍舞蹈。「我喜歡旅行，是因為孤獨的行動讓我有思考的機會。新鮮的見聞能激發我的創作力。」但他較少在旅途中做速寫，而是全身投入當時環境，與原住民生活打成一片，回程經沉澱之後再動筆。

「南太平洋有我熱愛的陽光；但那裡的陽光投射於物體上，有別於南美洲的繽紛感，也跟非洲的深沉咖啡色調不同。南太平洋陽光的純

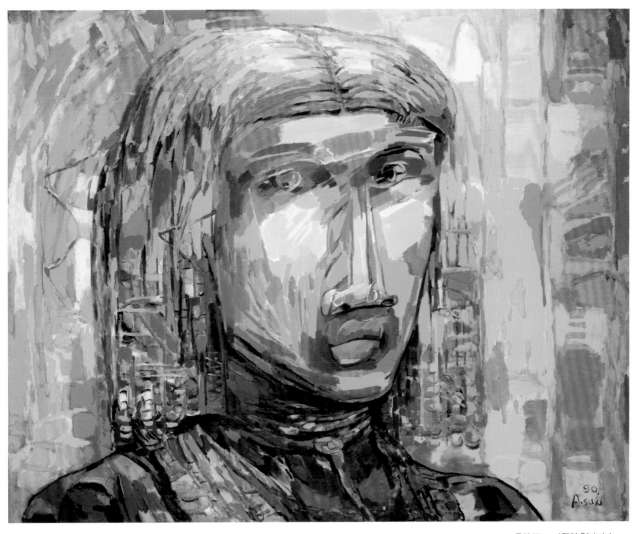

吳炫三，〈戴珠髮少女〉，
1990，油彩、畫布，
182×227.5cm，
國立臺灣美術館典藏。

白反射，投向藍天、巨石和浪花，反映在我作品上的就是線條簡化了，
也出現俐落的色塊。」在蘇門答臘的海邊，吳炫三看到一群少女對著一
塊巨石膜拜，將鮮花灑向巨石旁的海面，祈禱愛與幸福的降臨；另一個
區域，他發現巴達克族（Batak）祖先留下來的一對男女石雕，彷彿在訴
說古老的一段淒美纏綿的情事，這許多的見聞和感動都成為他「南太平
洋」系列畫作的題材。簡約線條、明亮色塊所鋪陳的人像或巨石風景，
帶著兒童畫的拙氣和靈現，五官表現更是隨心暢意。古怪的鼻子與突兀
的眼睛，似可愛討喜的怪獸；但又分明是人的變形，這些都來自陽光下
巨石的靈感。

吳炫三的南太平洋原始藝術考察行程當中，主要包括印尼高文化藝術和古老土著藝術。其中蘇門答臘巴達克族以雕刻見長，在該族的祖先人像石雕、房屋建築的牆飾、占卜器等圖案都是他採集的對象。吳炫三也深入婆羅洲獵人頭族達雅克人（Dayaks）的部落。他發現在長木屋門或窗格上的蛇紋圖案相當具有韻味，更讓他嘆為觀止的是該族用來紀念祖先的雕像或面具，幾乎囊括了寫實、表現派和超寫實的風格，形式簡單的大型雕刻與他在非洲所見相近；所謂「原始就是現代」，他在生活條件極盡落後的南太平洋上的原始部落，感受到藝術返璞歸真的真諦。

吳炫三對南太平洋始終懷抱著濃厚的感情。在2013年他七十二歲時專程赴南太平洋蘇拉維西群島，參觀杜拉加（Toraja）聚落的巨石文化群。七十五歲那年，趁著受邀於西非貝南（Benin）的科托努（Cotonou）藝文中心駐村創作之便，前往印尼佛洛勒斯島（Flores）的洞穴，考察距今二十萬年前的人類遺址。數十年來他已習慣類似的野地遊走行程，從未間斷地從中汲取養分並樂在其中。從他作品中所刻劃的平面圖像或立體作品，從他青壯時代到古稀之年，可以看到創造火焰持續在燃燒。他對原始藝術之美的憧憬，持久處於勇壯的追求和勤作狀態，「非洲」系列是如此產生，「南太平洋」系列亦復如此！

2016年，吳炫三前往印尼佛洛勒斯島的洞穴，研究距今二十萬年前的人類遺址。圖片來源：池上鳳珠攝影提供。

[右頁上圖]
吳炫三，〈巨石文化南太平洋的記憶〉（又名〈復活節島〉），1988，壓克力顏料、畫布，169×442cm。

[右頁下圖]
吳炫三，〈南太平洋的族群〉，1988，壓克力顏料、畫布，130×162cm。

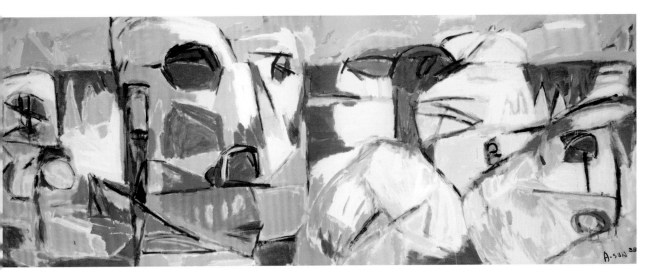

4.

藝道的狂徒

吳炫三大學時代因住宿於廖繼春教授畫室，得以借閱許多西方名家
的畫冊。他在接受學院教育之餘，尚能飽覽歐洲大師之作，對他藝
業發展產生莫大的鼓舞和啟發；其中畢卡索就是一位。偉大藝術家
全身投入的精神成為他的榜樣，讓他在從事繪畫、巨木雕刻或藝品
收藏等方面，無不狂熱以對。

[本頁圖]
2004年，吳炫三應邀
於摩洛哥馬拉喀什（
Marrakeche）創作公
共藝術。圖片來源：池
上鳳珠攝影提供。

[左頁圖]
吳炫三，〈思〉，1999，
壓克力、木板，
182×132cm。

〈格爾尼卡〉風波

1973年的4月初，吳炫三拿到馬德里聖費南多皇家美術學院學位文憑當時，看到馬德里許多商家和民宅都掛著黑旗子，問了人才知道是向畢卡索致敬。原來這位他所崇拜的偉大藝術家在法國南部阿爾卑斯省的宅邸去世了。其實畢卡索和馬德里聖費南多皇家美術學院也有淵源。畢卡索因為少年時代在藝術方面顯現才華，父親決定送他進入正規學校學習。1897年，十六歲的畢卡索獨自從巴塞隆納住家前往馬德里，在該學院註冊後，因無法接受制式的教育而中止上學。人在西班牙的吳炫三獲知大師辭世，想起在師大求學期間住宿於廖繼春教授畫室時，從許多畫冊飽覽畢卡索作品的心情感受。他幾乎能熟背這位世紀巨匠每一時期的創作，將他奉為自身藝途奮鬥的典範，一直都未改變。

吳炫三說，畢卡索對於非洲藝術的濃厚興趣，是挑起他前往非洲探索、尋找創作靈感的主要原因之一。畢卡索鍾情非洲藝術的淵源，從資料得知，是他在畫家馬諦斯的尼斯工作室看到一個非洲面具；該面具係法國畫家弗拉曼克（Maurice de Vlaminck）從一位老船長手中得到後轉送馬諦斯。畢卡索對這個面具感到好奇。後來，馬諦斯便將面具送給畢卡索作為生日禮物。1907年非洲面具便出現在畢卡索的畫作〈亞維濃的姑娘〉，此畫揭開了立體派的序幕。

在前後兩次非洲行及南太平洋旅行時，吳炫三蒐集許多面具相關資料，也收藏各種不同部落的面具，提供他往後的創作參考。「一般人都以為面具是掛在臉上，在非洲有些面具像盾一樣，是掛在胸部的，有的甚至非常巨大，有一層樓之高；大體上面具都是表現孔武有力，象徵

畢卡索，
〈亞維濃的姑娘〉，
1907，油彩、畫布，
243.9×233.7cm，
紐約現代美術館典藏。

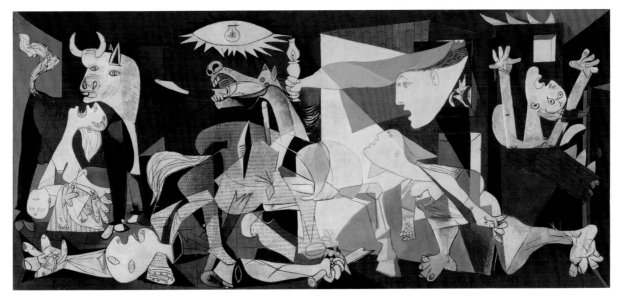

畢卡索，〈格爾尼卡〉，1937，油彩、畫布，349.3×776.7cm，馬德里蘇菲亞王后國立藝術中心典藏。

一種權力和力量。非洲面具製作材料因地而異，像西非多半採用木頭，有些是用藤條或用陶版燒製，四周再加上編織和裝飾物。近海地方則用貝殼裝飾，產金屬的地方有的以金屬製作而成。」吳炫三表示。

在畢卡索諸多曠世名作當中，吳炫三對其中之一的〈格爾尼卡〉印象特別深刻。1978年吳炫三一幅題名〈作品〉(P.80)的800號油畫，參加「藝專教授聯展」於國立歷史博物館展出，引起軒然大波。開幕日，史博館二樓展覽室呈現火爆場面。幾乎占據大面牆的〈作品〉成為眾人議論的焦點。幾位畫家向館方提出抗議，認為〈作品〉有抄襲畢卡索〈格爾尼卡〉之嫌，不宜參加教授展覽行列；也有的畫家認為該作品是創作。「〈格爾尼卡〉是一張教人難忘的畫。我覺得現代畫家畫他人畫過的題材，並無不妥。比方，我祖父在我小時候講的故事，今天我也可以換一個方式講給我的小孩聽。畢卡索也畫過許多古典派畫家的題材！」當年三十歲出頭的吳炫三，在一片吵雜聲中平心靜氣地回覆在場媒體的訪問。

吳炫三說，他客居紐約期間曾多次到紐約現代美術館，在〈格爾尼卡〉畫前徘徊留連。為了參加藝專教授聯展，花了好幾個月時間，完成這幅作品。〈作品〉風波經報載之後，也有讀者投書表示看法。藝術家

藝術家爭論吳炫三作品
居然扯上了「思想問題」
何浩天呼籲勿意氣用事

【本報訪】國立歷史博物館美術委員會五位委員審查作品

【本報訊】二十日上午再度集會，決對吳炫三「作品」是否撤下展出，但如果涉及思想問題，吳炫三「作品」將由作者本人負責。

謝孝德指出，這幅畫在參加西班牙共產黨員所辦的畫展，今天站在中華民國的立場，史博館根本不會同時展出。

畢卡索原作「格爾尼卡」，下為吳炫三的作品。

（本報記者謝俊雄攝）

聯合報 經濟日報 民生報
啟事
聯合報、經濟日報、民生報招考編輯記者、筆試成績已於開完畢，初選合格者計六十八人，除分別專函邀請面談外，並公佈試號碼如後（未分名次。號碼排印如有錯誤，以通知兩件為準）：

1175	0640	0017
1238	0641	0046
1243	0678	0095
1249	0679	0228
1304	0820	0234
1331	0871	0305
1384	0875	0356
1389	0876	0372
1406	0896	0436
1439	0907	0436
1449	0955	0438
1460	0970	0448
1461	0975	0453
1465	0976	0481
1490	0999	0484
1492	1027	0505
1510	1046	0526
1533	1108	0572
1542	1126	0608
1548	1162	0626

通過招生簡章內容

北市立高中高職私立高中職聯招委員會

【本報訊】台北市立及高中職聯合招生委員會，昨在市立重慶國中（即泰貴後的教育工作者），一致通過招生簡章各項內容。

今年公立的國民中學、十三所公立國民中學、十三所私立國民中學共計招收四千七百二十五名新生。報名日期自七月十二日至廿五日，共計四天。

沙爾，〈沙爾的格爾尼卡〉，
1976，油彩、畫布，
50.8×111.7cm。

郭少宗在觀畫後投書，舉美國普普畫家彼得・沙爾（Peter Saul）的〈沙爾的格爾尼卡〉為例，他說：「很明顯的，這是利用第二自然——名畫來表現自己的方法。吳炫三的〈作品〉想是同樣動機，他用不同的色調、筆觸，加上強烈的白色塊面，示以箭頭，指出『自己』的所在，我們既然已接受故宮博物館裡許多的『某某仿某某筆』，當然也能肯定〈作品〉的價值，何況，後者還另外加上了自我的觀點和風格。」

　　西班牙內戰（1936-1939）期間，畢卡索以當時的十五萬法郎酬勞，接受西班牙第二共和國政府委託創作1000號大油畫〈格爾尼卡〉，妝點巴黎世界博覽會（1937.5.25-11.25）的西班牙館展區。這幅作品被公認是「畢卡索大力伸張反對戰爭所衍生任何暴力行為的宣言」。他綜合了立體派、表現主義風格，畫面以黑、白、灰的色調構成，描繪西班牙內戰時，納粹德國受佛朗哥之邀對西班牙共和國所轄的格爾尼卡城進行地毯式轟炸的驚悚慘烈景象。世博會結束後，西班牙共和國政府為獲得世界各國家的支持，曾將此畫運到歐洲及美洲國家巡迴展出；但始終未回到西班牙。1939年11月至1940年1月間，紐約現代美術館舉辦畢卡索大型展覽，展品包括〈格爾尼卡〉。從那時候開始，〈格爾尼卡〉一直存放

[左頁上圖]
吳炫三與油畫創作〈作品〉合影。

[左頁下圖]
1978年，吳炫三以油畫〈作品〉參加史博館「藝專教授聯展」，引發藝文圈議論抄襲畢卡索作品〈格爾尼卡〉風波的報導。

［上圖］1978年，李國鼎頒發十大傑出青年證書予吳炫三。
［中圖］1978年，吳炫三獲頒「中華民國十大傑出青年獎」，於花蓮市遊街時留影。
［下圖］1980年，吳炫三於史博館舉辦個展開幕。貴賓包括右起：郎靜山、吳炫三、林金生、楊西崑。

在該美術館。直到1975年西班牙獨裁統治者佛朗哥死後，在1981年依照畢卡索的遺言，將畫送返畫家生前期盼的自由祖國，並存放於馬德里的普拉多美術館別館蘇菲亞王后國立藝術中心，原因之一是內戰期間西班牙共和國曾任命畢卡索為普拉多美術館的榮譽館長。

因為〈格爾尼卡〉所產生的吳炫三〈作品〉風波持續數天。認為他是抄襲的幾位畫家並組成「清除藝壇污染」俱樂部，要求國立歷史博物館取下〈作品〉；國立歷史博物館展品審查委員會也召開臨時會議，重新審查該作品，決定是否繼續讓它參加「藝專教授聯展」。吳炫三在會中說明：「畢卡索在四十歲那年，告訴一位德國收藏家說，他是為人們的喝采而畫畫，喜歡畫什麼就畫什麼。我畫〈作品〉是在一種遊戲心情下畫的。是抄襲沒有錯！我一直在學習尋找階段。為了表示坦白，在展覽揭幕當天，我就把畢卡索〈格爾尼卡〉畫片，擺在玻璃櫥窗作品下。」他強調〈作品〉是把握〈格爾尼卡〉的精神，而不是構圖的相近。他說，他以刀塊處理部分畫面為一特點，以立體塑造畫中的馬也有異於畢卡索的筆

觸。「這張畫抹去我的簽名，拿到任何地方都不會被人以為是畢卡索的畫，這是我的作品，到任何地方都是我的作品。」

後來，再經過當時史博館館長何浩天邀集館方的美術委員姚夢谷、胡克敏、郭軔、王秀雄、李奇茂等人商議後，認為國立藝專和史博館屬於平行單位，〈作品〉的處理應交與藝專校方。與會的藝專美術科主任李奇茂表示藝專一向尊重師生的創作，〈作品〉既然為藝專教授聯展的展品之一，他們自然會對這張畫負責。會後，何浩天館長立即趕往主管單位教育部說明〈作品〉引起爭論的經過及相關處理。當刻，距離展覽落幕只剩下三天，一場風波平息，〈作品〉繼續陳列在國立歷史博物館國家畫廊，直到展覽結束。

隨身攜帶筆記簿速寫記錄

吳炫三在每一次旅行期間，除了用攝影機記錄當地的風土民情，他都隨身攜帶筆記本，也幾乎每天寫日記。尤其在早年兩次的非洲行，每天睡眠只有四小時，一年當中難得有幾天睡好覺，加上每天經歷的事情過多，每當印象密集，在極短的時間內要輸入記憶過量的東西極不容易。他說：「我到原始世界主要為的是追求繪畫的靈感及滋養。靈感就是老天爺跟你說的悄悄話。當老天爺告訴你靈感的時候，如果沒記下來，隔天忘記了，不能再回頭問老天爺，昨天有什麼靈感，你能不能再告訴我一次？祂很忙，不會告訴你第二次。」

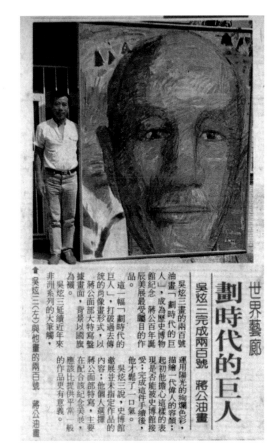

[上圖]
1986年，報載吳炫三受史博館之邀，創作蔣公頭像〈劃時代的巨人〉200號油畫。

[下圖]
用左手寫反字，2013年攝於「三點水」池上鳳珠工作室。
圖片來源：池上鳳珠攝影提供。

吳炫三每一次的外出或旅行，包括非洲蠻荒歷險，以及深入中南美洲和南太平洋原始部落等行程，都會隨身攜帶筆記本，就地速寫所見，或者記下當刻的感受及創作想法。大半的字跡或圖案只有他自己才能辨識。

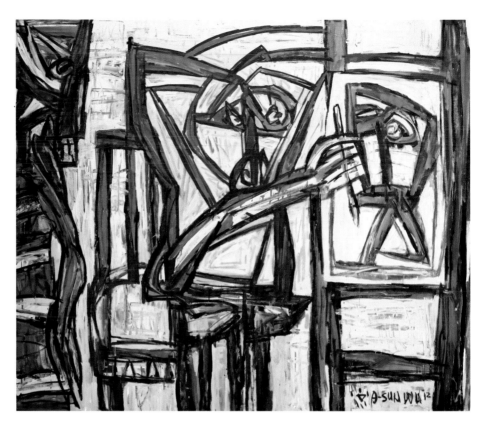

吳炫三，
〈清晨創作的吳炫三〉，
2012，壓克力顏料、畫布，
162×195cm。

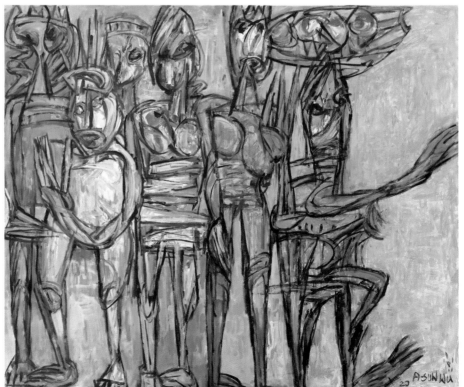

吳炫三，〈非洲Tombuktu
市場裡賣水菓的小女孩〉，
2020，壓克力顏料、畫布，
162.5×195cm。

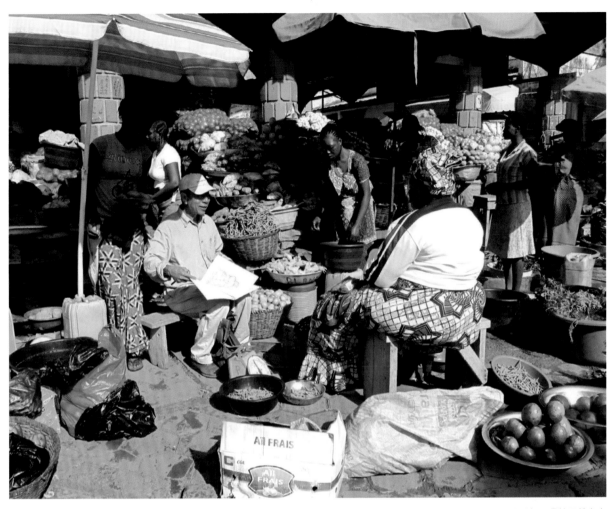

　　吳炫三隨身帶著好幾本筆記本，走到哪兒記到哪。因為幾乎都發生在行動或倉促中，所以裡頭盡是他自己才能辨識的字跡或圖案，有些則是圖像式的素描草稿，另一些則是生活心得隨筆或創作想法。在他多年的隨手筆記當中，有不少是對創作留下當刻的想法。「創作最有趣的事，莫過於隨心所欲，所以鄉愿和聖人都不可能成為藝術家。」他也寫到：「創作是一件最簡單不過的事；因為它不外乎是所有有情世界中的黑與白、陰與陽、生與滅等等罷了。一人一物的衰敗、繁茂，透露了一些創作的信息，而這些變化不停的現象就在我們生活周遭不停發生，只要你具備一顆開懷、敏感的心，必有所感，而描繪的方式卻是因人而異，世間那麼多畫家，其實都在做同樣的事──固執自己的感覺。」

吳炫三繼1989年之後，1998年再次前往西新幾內亞的伊利安加亞省，探訪Wamaima部落。2006年則是繼1984年後，二度深入赴南美洲亞馬遜河流域旅行。這些速寫是這兩次訪問原始部落後的作品。透過靈活而快速的筆觸，繪製南島住民的神情與肢體表現，鮮麗的色彩和陰陽符號的使用，使畫面流露著神祕，充滿個人風格。

①

②

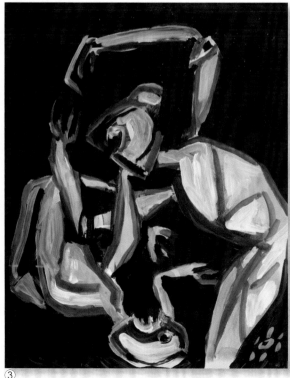
③

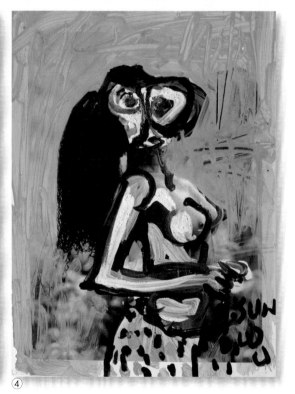
④

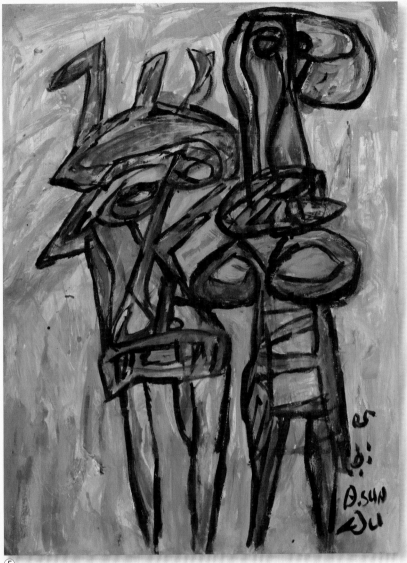

⑤

⑥

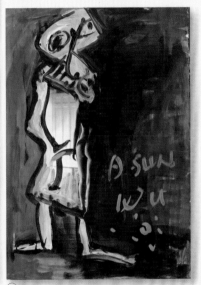

⑦

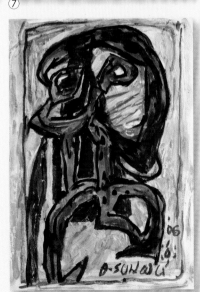

⑧

[左頁圖]
① 吳炫三，〈PPP00024──速寫〉，2000，壓克力顏料、紙，43×30cm。
② 吳炫三，〈PPP00124──速寫〉，2000，壓克力顏料、紙，64×64cm。
③ 吳炫三，〈PPS00146──速寫〉，2000，壓克力顏料、紙，34×26.5cm。
④ 吳炫三，〈PPS00042──速寫〉，2000，壓克力顏料、紙，30×22.5cm。

[本頁圖]
⑤ 吳炫三，〈PPP05026──速寫人物〉，2005，壓克力顏料、紙，76×56.5cm。
⑥ 吳炫三，〈PPS00053──速寫〉，2000，壓克力顏料、紙，30×22.5cm。
⑦ 吳炫三，〈PPS00061──速寫〉，2000，壓克力顏料、紙，34×26.5cm。
⑧ 吳炫三，〈PPP05007──速寫人物〉，2006，壓克力顏料、紙，42×29.5cm。

吳炫三在地圖上標出曾造訪過的地方，細數在世界上的足跡。圖片來源：池上鳳珠攝影提供。

「我有幸讀了吳炫三兩度蠻荒歷險的日記。在叢林鳥獸鳴聲的伴奏下，在沙漠星空的照耀下，甚至在危機四伏的情況下，寫下一個藝術家最真實的觀察、感受、思考，深深為之感動……在吳炫三的日記裡，幾乎每一步路都是高潮迭起，險象環生。除了藝術的追求，他個人的毅力與耐力，也一再的啟發我們。」已故作家林清玄在1985年出版的吳炫三《萬里塵沙》一書序文中，讚揚他摯友的毅力與耐力，認為本此做任何事都會有大的成績，因而期待「吳炫三可以在藝術世界中走出獨一無二的道路。」

吳炫三在旅行途中也畫速寫，用以記錄所見印象。但無論如何，不可能一天畫上幾百張速寫。照相則不然，在兩百分之一秒的刹那間，能記憶下許多東西，一天拍下上千張照片都可能，回來後分類反芻這些印象，便成為繪畫很好的參考題材。因他所拍攝的大多與繪畫題材有關；是讓他感動的人、物、環境景觀、特殊的風俗習慣等。他通常用三部相機，一部黑白、一部彩色、一部幻燈片、錄音機，加上電池、充電器，在酷熱的天候下背70、80公斤的攝影器材，長途跋涉是通常的事。他很慶幸年少時因幫忙農作，得以培養體力，也沒想到當時的勞動往後會用在為藝術的旅行上。

印尼國寶巨木孕育的雕塑

2001年，吳炫三在印尼華裔木材商李謀誠的支持下，分別在蘇門答臘的巴里磅（Palin Pan）、爪哇的三葉（Anyan）兩地，成立巨木雕刻的大型工場，創作「都市叢林——我們是一家人」系列。和他有四十年交

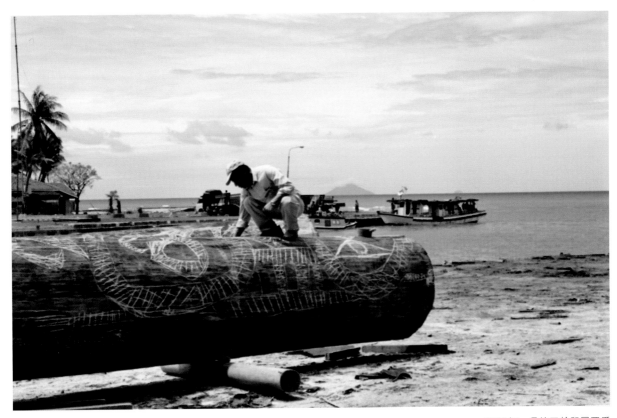

2002年，吳炫三於印尼西爪
哇創作前，先在巨木上打草
稿，繪出陰陽紋理。圖片來
源：池上鳳珠攝影提供。

情的李謀誠不僅贊助所有需要的拉賓（Lavin）紅心巨木，還提供數十位
工人協助巨木雕刻的相關工作。他使用的拉賓紅心巨木都具百年以上的
樹齡，砍伐前每一棵都先取得印尼政府開立的砍伐執照和身分證明。最
大直徑超過人身高度的2.4公尺，最大長度達逾四層樓高度的15.5公尺，
最大重量將近18公噸。雕刻進行中的巨木每一次翻身，需要出動兩輛的
堆高機；堪稱他歷年來創作的最大量體。

　　「都市叢林——我們是一家人」系列綜合了雕刻與繪畫。雕刻符
號的靈感來自中國古代陶鼎紋的「雲紋」，同時也和南太平洋生活圈受
中國文化影響的「唐宋（Don-Song）」圖騰相呼應。雕塑圖繪所使用的
紅、黑、白三顏色，受到臺灣排灣族、蘭嶼達悟族，以及南太平洋阿
斯曼族文化的影響。塗料是透過手工，採集紅色磚瓦、黑炭和白珊瑚
粉末等天然材質研製而成，不僅環保，相較於化學顏料也更經得起風
吹日曬。

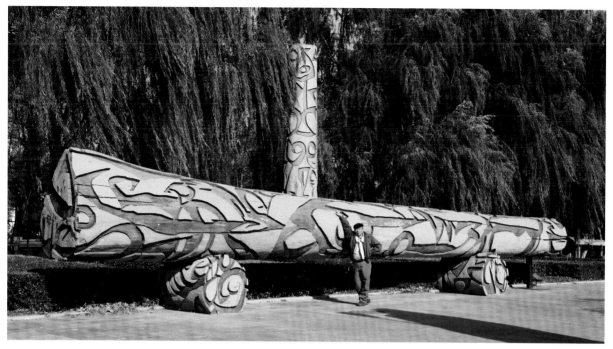

吳炫三，〈海洋世界〉，
2003，珊瑚粉、紅磚粉、
黑炭、木頭，
230×1630×122cm，
圖片來源：池上鳳珠攝影
提供。

　　巨木雕刻的造型，有16公尺長的〈海洋世界〉，上刻陰陽相合的圖
騰，「曲線是陰，直線是陽，陰陽互補，得以達到和諧。」吳炫三試圖
顛覆弱肉強食的叢林法則，「大魚吃小魚，小魚也等著大魚倒下，以便
分食牠的腐肉！」吳炫三說，這種生存法則在人類社會也是相通。另
有8公尺高的圓形立柱，有凱旋門造型的〈太陽門〉，也有橫躺地面延
伸的長木，琳琅滿目，組成壯觀的「都市叢林」意象。另外，臉譜在
這一系列雕塑裡格外醒目；他消化了臺灣、非洲、中南美洲、南太平
洋等的原始部落圖騰，在這些巨大的木雕上發揮極致，犀利的臉部表
情穿透古木，顯露出一種深邃的人間情感和決斷。其中一件作品凝聚
了十六張臉，似乎在訴說人類無論身處何處，也都在凝視著當下，難
以預知未來。

　　吳炫三在印尼兩年，完成四十八件「都市叢林——我們是一家人」
系列。卡地亞當代藝術基金會（Fondation Cartier pour l'art contemporain）在
2003年原本要為他主辦巴黎首展。當時在作品完成後，展覽籌備也一一
就緒，包括總重量高達16,800公噸的巨木雕刻需要40公尺長貨櫃獨立裝載

[左圖]
吳炫三,〈好伙伴〉,
2003,珊瑚粉、紅磚粉、
黑炭、木頭,
620×300×140cm,
圖片來源:池上鳳珠攝影
提供。

[中圖]
吳炫三,
〈一個阿斯曼人的雕像〉,
2003,珊瑚粉、紅磚粉、
黑炭、木頭,
930×119×119cm,
圖片來源:池上鳳珠攝影
提供。

[右圖]
吳炫三,
〈華麗盛裝的少女〉,
2003,珊瑚粉、紅磚粉、
黑炭、木頭,
840×147×147cm,
圖片來源:池上鳳珠攝影
提供。

的遠洋運輸、當中15.5公尺的最大作品需要兩、三節貨櫃連接的特殊裝置等,以及保險、進入巴黎後運到市區的種種細節都在掌握之中,然而因為政治因素,已談妥在巴黎的戶外展覽被告知取消,這批作品只好暫時留在印尼爪哇島。當時有人提醒他當地曾發生大海嘯,存放作品不能大意。沒想到2004年果然發生南亞大地震,因為這一批作品隔著順達海峽,所以毫無受損;為防止萬一,吳炫三決定把它們運回臺灣。

2008年,北京舉辦世界奧林匹克運動會期間,他應邀於北京朝陽公園舉辦「吳炫三:我們都是一家人——都會叢林·綠色奧運」個展,充滿原始魅力與藝術家個人獨創風格的巨木雕刻呈現於北京公共場域,受到極大的注目與讚美。北京展後,高達8.5公尺到14公尺高的六十件展品,再以四十三個40呎貨櫃運回臺灣,12月間應邀於臺北市立美術館廣場及士林官邸公園中展出,成為北美館25周年館慶的重要大展。展品包括〈海洋世界〉、〈華麗盛裝的少女〉、〈好伙伴〉、〈一個阿斯曼人的雕像〉、〈沙漠奇人〉(P.94)等。

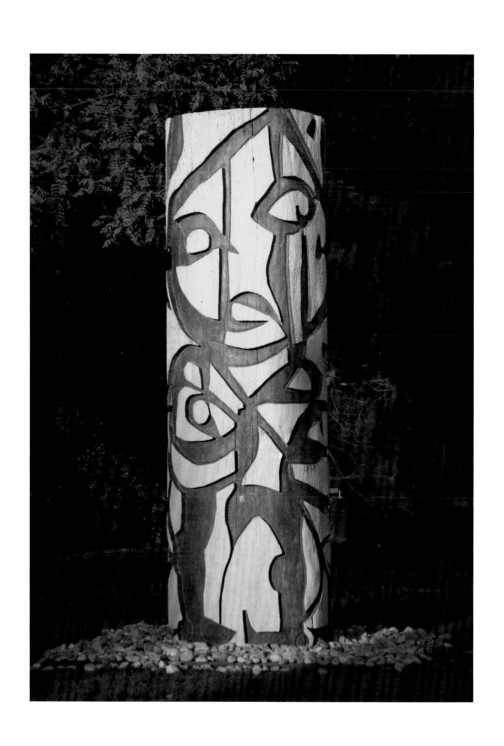

吳炫三，〈沙漠奇人〉，
2003，
珊瑚粉、紅磚粉、木頭，
380×111×111cm。

「我的雕刻一邊是陰的，一邊是陽的，陰的是曲線的，陽的是直線的。一個剛，一個柔，剛柔相濟。中國傳統文化觀念中非常強調陰陽和諧。太極的陰裡有陽，陽的極限是陰的開始，陰的極限是陽的開始。人的生活也是這樣的，一對男女和諧是最美的，所以大自然也是一樣的，

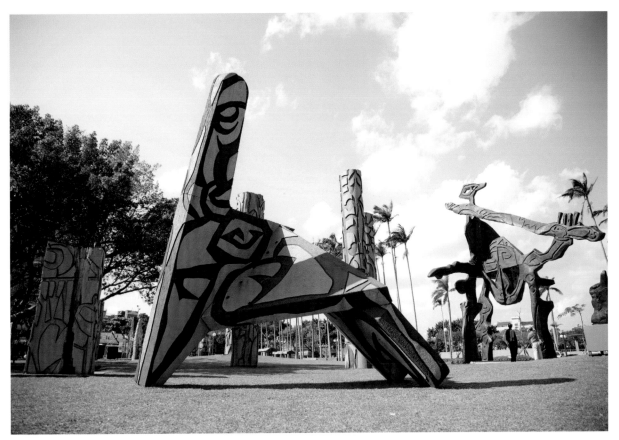

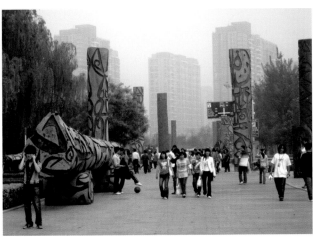

[上圖]
2008年，吳炫三於臺北市立美術館25周年館慶期間舉辦個展「圖騰與傳說——我們都是一家人」，展出〈臥女〉（中）等巨型圖騰雕塑作品。
圖片來源：池上鳳珠攝影提供。

[左下圖]
2008年，吳炫三應北京奧林匹克委員會邀請參加奧運文化節活動，於朝陽公園舉行雕塑個展，展出〈新欣希望〉等六十件巨型作品。圖片來
源：池上鳳珠攝影提供。

[右下圖]
吳炫三以千年牛樟樹頭刻成的作品〈日月星晨〉。圖片來源：池上鳳珠攝影提供。

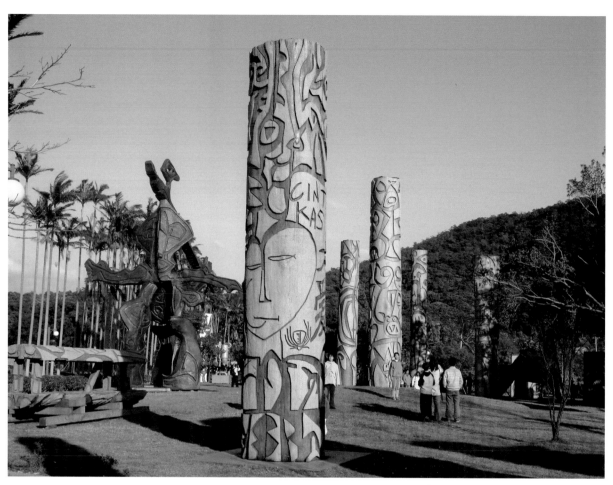

2008年「世界當代藝術：吳炫三海外十年傾心鉅作」雕塑展於臺北市立美術館及士林官邸展出，攝於士林官邸展覽現場。圖片來源：藝術家出版社攝影提供。

陰陽一定要和諧。」吳炫三透過這個木雕圖騰主題闡明：曲線是陰，直線是陽，陰陽和諧是美的極致。在技法上，他掌握了臺灣原住民排灣族傳統木雕之精髓，也多面向從到訪過的幾個海外原始部落吸收藝術長處，諸如刀刻線條、自然顏料，以及來自大地的粗獷與奔放熾情。他在創作雕刻時常說的「大自然雕出來的更美，不雕更美。」也反映在他作品上「與自然共舞」的野趣與深度。

收藏封存記憶也是靈感來源

吳炫三豐富的藝術生活當中除了創作，另一項累積多年的成果就是

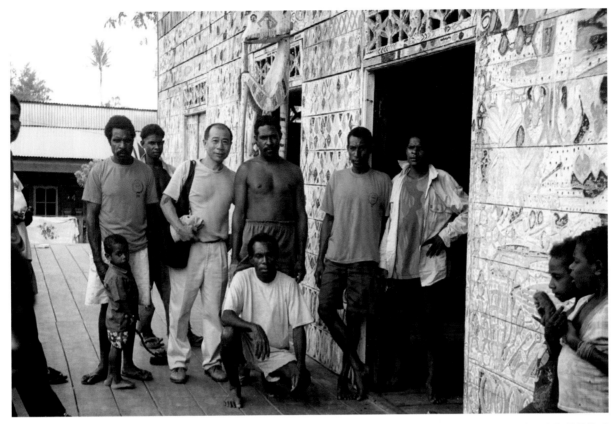

印尼巴布亞省阿斯曼族（Asmat）有著自我傳承的藝術文化，部落男人屋牆上的雕刻與色彩獨具特色，攝於1998年。圖片來源：池上鳳珠攝影提供。

原始藝術收藏。「為何許多藝術家在現代文明衝擊下，不遠千里到非洲接受原始的洗禮；應是對自然神祕的回歸，也是對人類最深一層赤裸的嚮往。」兩次的非洲行，讓他深深感受到與天空和泥土相為融合的精神境界，終究無法取自昌明科學。在旅途當中，每到一處他總是盡其可能蒐購，當中有的是早年殖民時代英、法等國家有心人搜刮的遺珠，也有部分是精緻手工製造的藝品，還包括他在非洲時曾經訪問的雕刻家普羅索洛（Purosolo）、馬拉威知名雕刻家沙瑞奇（Sarechi）後代等人作品。

1979到1980年吳炫三的首次非洲之旅長達十一個月，攜回重達1,350公斤的文物；1984年的中南美洲和非洲探險，帶回一千多件印加文物和西非雕刻。當年中南美洲經濟不景氣，他很幸運地購得許多國寶級的古文物。「我在中南美洲時，經歷非常艱苦的旅行，心想以後不會再到這種地方了，因此大量收集，幾乎是看到喜歡就買。」他稱最大的瘋狂是

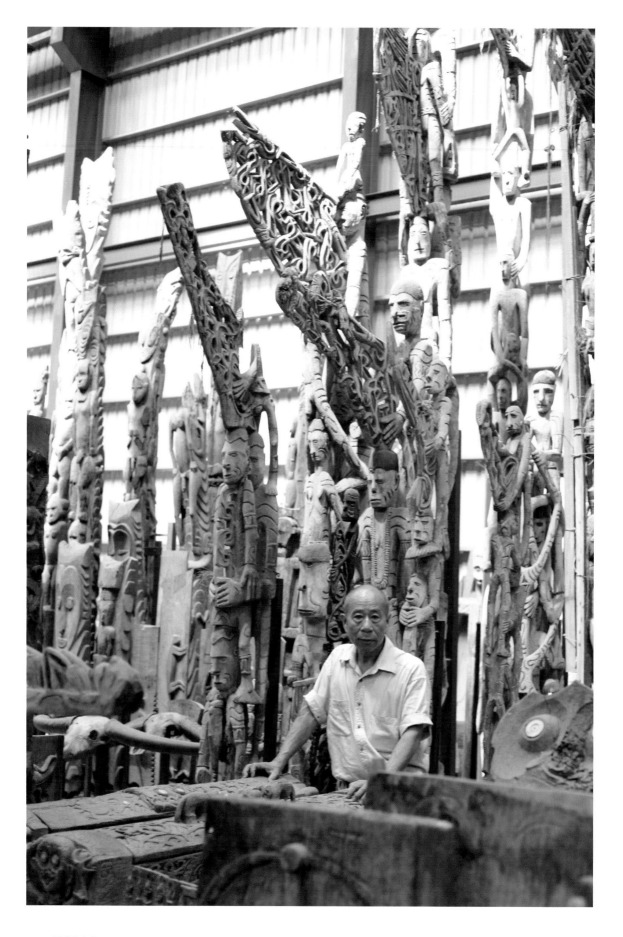

買下新幾內亞阿斯曼族酋長的一棟房子，因為他看上該房子充滿民族色彩且啟發他創作靈感的雕刻梁柱。當時他所購買的文物加上自己雕刻用的石材，除跟飛機行李運送的數十箱，還從巴西裝運了兩個貨櫃回來。

1983年吳炫三為收集資料到紐約布魯克林博物館，參觀該館所展示的非洲、南太平洋、中南美洲、因紐特人等原始部落的生活飾品、雕刻、石器、武器等，留下深刻的印象，並催化了他創作的新變革；這也是促使他幾次深入這些地方都傾力收藏的原因。他認為雕塑家亨利・摩爾推崇原始藝術，無非是領悟到原始藝術的最大特徵是它所表現的強烈生命力。無論是繪畫或雕刻，原始藝術都是生命的直接或間接感應。對原始部落的族人來說，正如亨利・摩爾所說的：「不是幾何或學術的活動，而是根深蒂固的信仰、希望、恐怖等表現所鋪的通路。」

吳炫三龐大的收藏品以雕刻、珠飾、陶器、化石和標本最具分量，足供成立一座原始藝術博物館還綽綽有餘。然而，這些來自海外的原始藝術品是他藝術創作的指引，他稱是真正的「無價之寶」。

[上圖]
吳炫三與他的賓士、勞斯萊斯古董車收藏，攝於1986年。

[下圖]
吳炫三與女兒吳奇娜（中）至阿拉斯加北極圈的因紐特人生活區。

[左頁圖]
2015年，吳炫三在臺灣赤塗崎工作室與他的南太平洋原始藝術收藏。圖片來源：池上鳳珠攝影提供。

◖ 吳炫三的陶藝創作 ◗

吳炫三1995年前往印尼龍目島（Lombok）的薩薩克族（Sasak）部落，考察該族沿襲古老方法的燒陶和織物技術。

龍目島是印尼西努沙‧登加拉（Nusa Tenggara）省的一座小島，隔著龍目海峽和峇里島遙遙相望。島上居民約兩百九十萬人，85%為原住民薩薩克人。薩薩克族人的住屋與生活方式一直維持著傳統，並以家庭工坊模式製作陶藝和布藝，成為地域特色的藝品。

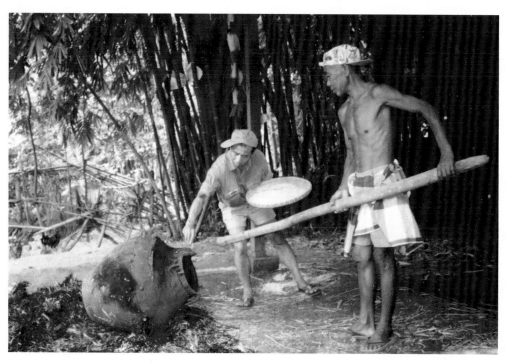

1995年，吳炫三於印尼龍目島（Lombok）創作「臭火‧焦燒」系列陶甕作品。

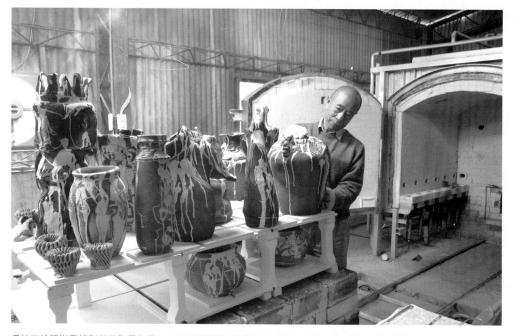

吳炫三檢視進窯燒製前的陶藝作品，2013年攝於新北市鶯歌歐文瓷。圖片來源：池上鳳珠攝影提供。

薩薩克族人採用當地含有金屬礦的泥土，加入天然色料塑陶，再以稻草、椰殼和木頭等混和材料燒製，灰黑色的成品產生的層次感，呈現水墨畫的質感和韻味。吳炫三從中得到啟發，創造「臭火‧焦燒」陶藝系列，這一系列的成品也呼應了他童年時代烤番薯燒焦的「臭火焦」記憶。

①

②

③

④

⑤

① 吳炫三，〈無題〉，2013，陶，
 16×30×39cm。
② 吳炫三，「臭火‧焦燒」系列作品之一，
 1998，陶，23×23×30cm。
③ 吳炫三，〈阿三製陶〉，1998，陶，
 32×32×33cm。
④ 吳炫三，〈彩色陶壺〉，2009，陶，
 11×12×16cm。
⑤ 吳炫三，〈阿三製陶〉，1998，陶，
 44×44×69cm。

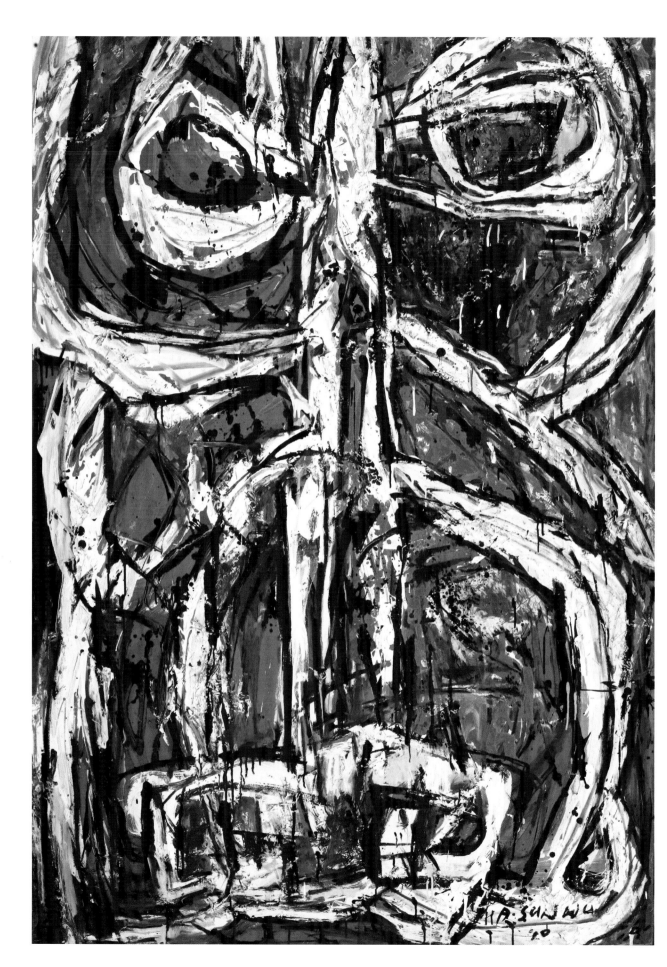

5.

創作演變和風格建立

吳炫三的創作之路開始於學院學習，最初階段呈現出師承老師畫風，以及受到歐洲古典主義、浪漫主義、立體主義、抽象表現等畫派影響。西班牙留學時看到哥雅、葛利哥（El Greco）、維拉斯蓋茲等大師真跡，加上教授之指點，重新起步，強化作品之深度。1979年非洲行之後，他找到屬於個人的繪畫語彙，以紅、黑、白三色及陰陽符號開創獨一無二的吳炫三藝術世界。

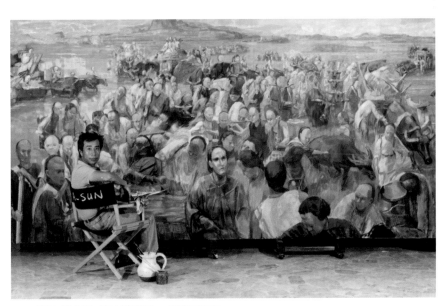

[本頁圖] 吳炫三與作品〈唐山過臺灣〉，攝於1983年。
[左頁圖] 吳炫三，〈臉的原始爆發力〉，2010，壓克力顏料、畫布，194×130cm。

接受學院教育・志在出類拔萃

吳炫三在1964年考上臺灣省立師範大學藝術系，接受四年學院派美術教育，學習油畫、水彩、水墨畫、書法和雕刻等。初入大學之門的他，懷抱著高中時期在畫家陳敬輝帶領下的寫生體驗與自由揮灑熱情；沒想到需要面對制式教學與理論課程，讓他一度產生抗拒，以為原有的創作力度就此終止。但事實並非如他想像的嚴重。在大學研習西畫期間，有幸遇到幾位影響他深遠的老師，包括李石樵指導的素描、廖繼春給予的色彩關係與造型方面的觀念、馬白水在有關色面的處理提示等。在水墨方面，黃君璧、林玉山、姚夢谷等人的教誨讓他領略到傳統中國畫的文化內涵。另外，一些西方名家的畫冊也為他開闢一個自修門路，開闊他的視野並供他學習揣摩。

回顧大學時期的習作，吳炫三說：「當時，我的畫有些很傳統、很古典的。我也從一些古詩、中國古代作家，像是杜甫、王維、蘇東坡和現代作家的作品得到靈感，這些作家的共通點是都從大自然獲得啟發。」1968年，他從師大畢業的前三個月，在系主任黃君璧推薦下，於省立博物館舉辦個展，展出之作品大半以臺灣風物為題材。當時的青年吳炫三，作畫執著於直覺的反應，滿懷鬥志的他甚至唯恐跟隨老師的畫風；他在展覽期間接受《臺灣新聞報》記者

[上圖]
1972年，吳炫三（右1）於國立歷史博物館個展。右二起：馬壽華、史博館館長王宇清、廖繼春前來觀展。

[下圖]
前輩畫家廖繼春（左）與楊三郎（中）前來觀賞吳炫三個展。

訪問時說：「我的願望就是，全世界沒有一幅畫與我的相同。」但他也不否認學院教育對他產生良好的作用。他發現所謂傳統在創作者身上是無法完全拔除，畢竟所使用的工具與顏料都是不變的，唯有從傳統另闢蹊徑，努力去塑造屬於自我的東西才是正途。

1971年，吳炫三於臺灣省立博物館舉辦旅歐油畫展，與張義雄（右）合影於展覽入口。

　　吳炫三大學時代和畢業後的許多畫作，都離不開風景畫。至今他猶記得楊三郎老師生前一再的提醒，要他永遠不要放棄畫風景。楊三郎，這一位臺灣前輩畫家一生都執著於寫生，從中鑽研藝術的真味。他認為畫者貼身自然、感受大地的生機與消長，才能經由畫筆傳達風景的精、氣、神。畫家老師的親身體驗讓吳炫三受用無窮，他在現階段對眼前風景有所感時，仍然會提筆畫風景。只是相較於早年以風景切入、例如1960年代的〈淡水落日〉(P.20)、〈基隆港口〉等作品，中晚期的風景畫因生活歷練與心智熟成，筆觸進入自信從容，早已走出當年的青澀風貌。

　　1970年間，積極準備前往西班牙馬德里聖費南多皇家美術學院留學的吳炫三，再度於省立博物館舉行展覽。此展形同美術系畢業後的一次成績發表，也是迎接新階段創作學習之前的總結。在這次展出的作品中，風格多樣，有部分是風景畫，也有後印象派的人像、抒情風格的抽象畫和近乎超現實表現的畫作。從展覽可以看到他在大學師承廖繼春等人的心得，另外來自畫冊所觀察的歐洲古典主義、浪漫主義大師畫作，以及近現代的勃拉克（Georges Braque）立體主義風格、杜庫寧（Willem de Kooning）的抽象表現等都影響他的作品。從該階段的畫作也可以窺得他積極於學習、吸收整合的心情。

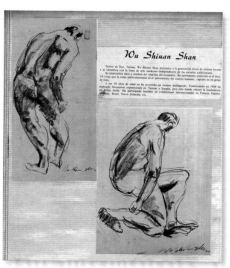

1973年，吳炫三的素描作品
獲西班牙雜誌刊登介紹。

擷取歐洲古典和現代藝術之長處

　　1971年，吳炫三赴西班牙聖費南多皇家美術學院就讀。入學以後發現西班牙因位居歐洲與非洲的橋梁地位，其文化與其他國家有別，這段時間他特別專注研究西班牙浪漫主義畫派畫家哥雅、文藝復興時期的葛利哥、維拉斯蓋茲及畢卡索等人的作品。留學期間一方面得以就近在美術館參觀哥雅等大師真跡，一方面經教授點醒作品的盲點並加以改善。吳炫三回憶：「我以前覺得自己畫得不錯，畫得很流利，直到那時候才知道自己的創作缺乏深度。於是我重新起步，投入一個古典派傳統的繪畫方式當中。」

　　1971年的〈夢尋〉（P.34下圖）、〈海邊〉（P.22）、〈記憶的肖像〉等畫作是他留學西班牙時完成。在1970年代臺灣鄉土美術運動熱潮當中，曾經被視為年輕有為的鄉土畫家吳炫三，此時暫時放下臺灣鄉土題材。當西洋美術史的巨匠風華讓他目不暇給，有種視覺美感滿溢而讓他驚豔並措手不及的狀態下，他的創作表現顯然適意沖淡了景物的形體，將直覺的觀感與印象的反思，訴諸於色塊、簡約線條與流動的油彩。在異鄉文化衝

[右頁上圖]
吳炫三，〈記憶的肖像〉，
1971，油彩、畫布，
130×162cm。

[右頁下圖]
吳炫三，〈慾〉，1976，
油彩、畫布，130×162cm。

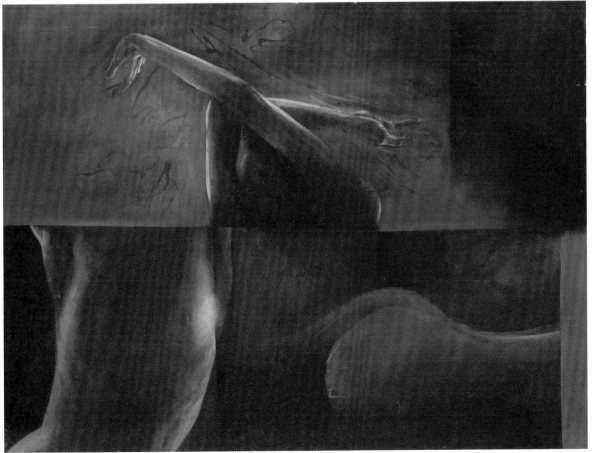

2013年，吳炫三於紐約佛萊德曼與瓦洛瓦畫廊舉辦個展。圖片來源：池上鳳珠攝影提供。

擊下，持著在家鄉擁有的優秀畫藝成績，以及儒道的教育養分，思索如何有效擷取歐洲古典和現代藝術之長處，成為當年他主要的琢磨課題。

　　1973到1976年間，吳炫三藝術生涯又有一段轉折。期間包括從西班牙學成回臺，以及隨後落腳紐約的三年。1974年的〈紐約巴士與第五街〉（P.110）、1976年的〈紐約市景折影〉（P.111）皆是他客居紐約，跟隨當時

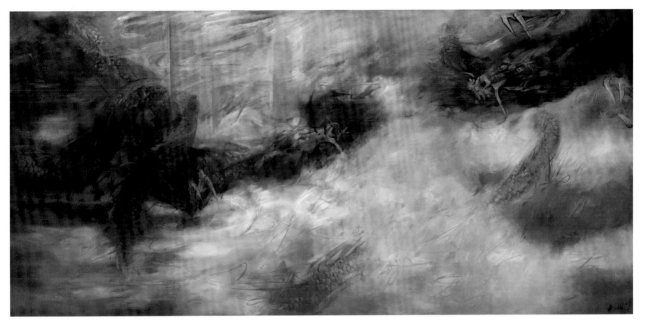

吳炫三，〈潛龍〉，1975，
油彩、畫布，198×414cm。

藝術潮流所創作之照相寫實風格作品。櫥窗玻璃所映現的世界大都會景
象，諸如表情木然的時裝模特兒、霓虹招牌與巴士的交會、行人往來之
匆忙形影……吳炫三一年多的計程車司機經驗，成為他便捷而實惠的捕
捉創作主題來源。

　　吳炫三旅美期間，紐約經濟處於低迷；但是新興藝術卻充滿生機。
當時興起了地鐵塗鴉、嘻哈文化和霹靂舞，潮流繪畫以照相寫實風格

吳炫三，〈青春〉，1976，
油彩、畫布，130×162cm。

當道，一些異於傳統媒材的藝
術形式諸如身體藝術、裝置藝
術、環境藝術、觀念藝術、壞
繪畫藝術等也蔚為風尚。吳炫
三在此一階段的創作呈現多面
向。除了繪製一系列照相寫實
風格作品，也畫一些半抽象畫
作，如1975年的〈潛龍〉、1976
年的〈青春〉、〈慾〉（P.107下圖）
等。1976年他從紐約回臺，隨

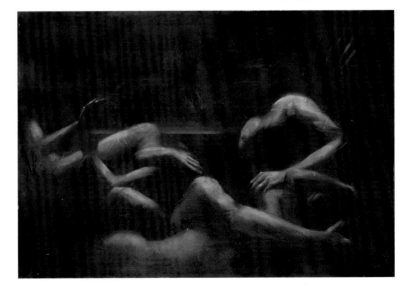

吳炫三，
〈紐約巴士與第五街〉，
1974，油彩、畫布，
171.5×195cm。

即動筆為國立歷史博物館籌劃中的「北京人生態展覽室」創作長19尺、
高9尺的巨幅油畫〈北京人〉。畫中描寫二十九名男女老少兼有的「北
京人」，以及包括劍齒虎、土狼和鴕鳥等三十二頭野獸，生活在距今
五十萬年前的情形。該作品在他赴美之前已受邀擔綱，作畫之前除了就
教當時的臺大地質教授林朝棨，在紐約停留期間也曾做充分的資料蒐集
功課。「北京人生態展覽」係國立歷史博物館經十年專題研究、三年製
作完成的大展，該館就北京人發掘時所做的各項紀錄、圖繪、照相、理
論分析，與當時發現的人頭頭骨、肢骨、石器、動物植物資料等訂定製

吳炫三，〈紐約市景折影〉，
1976，油彩、畫布，
131.5×156cm。

作計畫，經考古學家、人類學家、地質學家多方指導，完成一個巨大的
山洞及北京人生態狀況，並創新臺灣的展出方式，打破櫥窗布置形態，
利用音響、燈光以及實物，介紹五十萬年前人類祖先的生活大概，呈現
北京人採薪、原始獸類搏鬥、掬水而飲、打石製具、獵罷歸來、哺乳育
嬰、圍火取暖、鬥獸、烤肉等場景。展廳變身為狂風呼嘯，雲捲藍天，
陰森森的山洞，披著獸皮的北京人散居洞內，倚在角落裡勞動，栩栩如
生。1976年5月17日揭幕首日就吸引了四萬多位觀眾。

　　紐約之行後的1978年，吳炫三在臺北舉辦「時空・觀念・畫」展

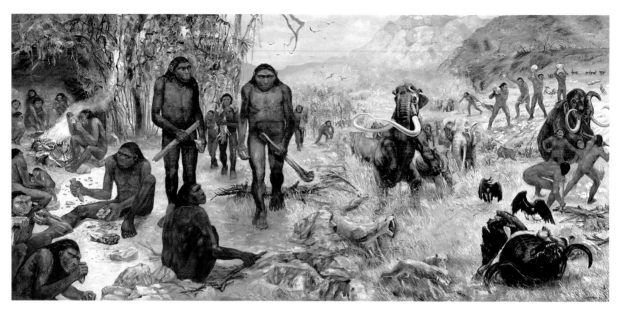

吳炫三應國立歷史博物館之邀繪製的
巨幅〈北京人〉。圖片來源：國立歷
史博物館提供。

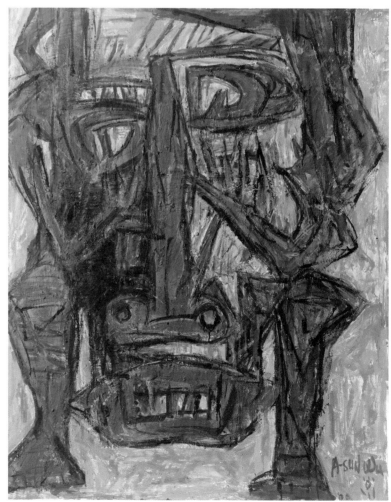

吳炫三，〈北京猿人〉，2000，
壓克力顏料、畫布，162×130cm。

覽，其中展出的十四件觀念藝術作品，就是紐約新潮藝術帶給他的激盪。展品〈王大媽的後院〉，是以三根竹竿，掛滿了一家人的內衣、睡衣、外套和褲子。〈有一天早上〉安排一位長髮女孩在閨房裡，一會兒坐在床頭，一會兒對鏡梳髮的場景。〈舞之箱〉作品讓幾位年輕男女在一個打洞的大箱裡跳迪斯可舞。〈牠的作品〉則是白布上擺放兩堆牛糞。吳炫三解釋道：「一種美或醜的感覺，本身就是一幅畫，不一定非要畫在布上或紙上。」他在此展中也公開三十多幅油畫作品；然觀眾幾乎都關注他的非繪畫展品，並在現場議論紛紛。藝術界雖有一些討論，但在那個年代專業藝評尚未普遍，報端也未見對該項展出有所公開評論。

1977年吳炫三應史博館之邀繪製巨型油畫〈北京人〉，圖為當時報導。

嶄新繪畫語彙來自非洲陽光啟示

> 我之前的創作中沒有自己，作品好像是東一個、西一個拼湊的。把印象派、野獸派、抽象表現主義等許多喜歡的風格，統統拼湊在一起，形成我的作品。經過一番思考，我回到童年生活去尋找，反璞歸真，讓我想到也許去一趟非洲，創作可以重新出發；如果沒有成功，至少還保有非洲見聞的特殊經驗。

1979年，吳炫三從臺北啟程，展開第一次非洲行。長達十一個月的行程，行數十萬里路，遠征東非、西非、中非和北非的三十一個國家，並三度出入撒哈拉沙漠，這一趟艱鉅、滿布險惡的旅行，充分考驗他的

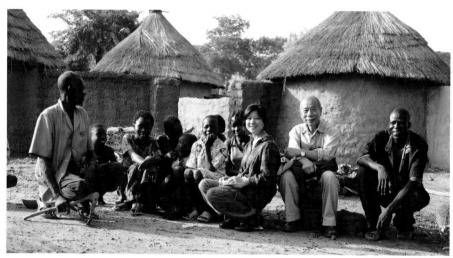

1977年，吳炫三於臺中市立文化中心（今臺中市大墩文化中心）個展開幕，右起：曾得標、張尚甫、吳炫三、林之助、簡嘉助、許朝南合影。

2012年，吳炫三與池上鳳珠前往西非布吉納法索，探訪位於撒哈拉沙漠的bapla部落。圖片來源：池上鳳珠提供。

體力和耐力，他的精神與身體負荷到達極限；但是對其藝術生命卻是有生以來最大、也是最重要的一次轉折；可以說沒有非洲行就沒有今日的吳炫三，他創作的高昂火焰因這一次壯舉獲得點燃引爆，原始藝術對他所施予的滋養與啟發，開啟他走上一條有別於臺灣其他創作者的藝術之路。

吳炫三生在農村，從小在高山林野玩樂，無所謂烈日曬身，到了從事美術創作以後，習慣於四處寫生，在陽光下工作更是平常的事。然而當他生平首次置身撒哈拉沙漠，在陽光照射下，卻感受到從未有的強烈、像蜜蜂針刺的炙熱，也察覺到光線投射到物體上所產生的陰影，單純而強烈，而且輪廓剛柔有別，顯現出強大生命力。另外，他在巡走各

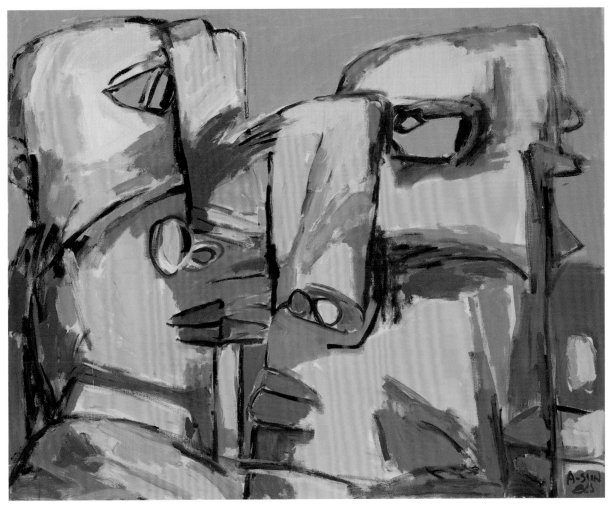

吳炫三，〈對望〉，1988，
壓克力顏料、畫布，
130×162cm，
臺北市立美術館典藏。

原住民部落時，也觀察到族人的黑亮肌膚在豔陽映照下，彷彿是鏡面一般，當他們在行動的時候，周遭景物投射臉上和身體其他部位，產生一種「帶著風景走」的趣味。據此發覺人臉經陽光照射所浮現的線條銳利如刀削，他將這些物象與陽光接觸的印象施之於創作，藉著強烈對比的筆觸和簡約造型，建構個人嶄新的繪畫語彙。

　　「吳炫三具有和畢卡索成為大藝術家某些相同的資質和稟賦，如狂熱近乎頑強的創作慾，把繪畫當生命能量的爆染，他要使過去不能成為藝術的題材成為藝術。」西洋藝術史學者王哲雄在一篇論述吳炫三1982到1989年作品的文中，直指吳炫三受到非洲陽光的刺激，在他畫歷是一個轉型的關鍵期：「代表吳炫三傳統繪畫以『形』釋『意』的一個大總

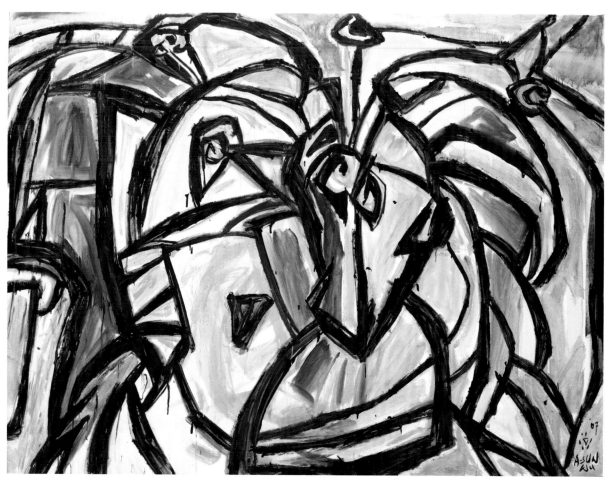

吳炫三，
〈生活「日出日落」〉，
2007，壓克力顏料、畫布，
193×259cm。

結，也可以說他將具象藝術的最大極限、最大熱能發揮擴散到頂尖，以爆破的活力，更激盪的畫面，更炫眼的色彩，更自由奔放的形，更直接表露的韻律新系列先聲，找到原始藝術和初民習俗為題材。」

　　吳炫三第一次非洲行之後的初期創作，表現太陽穿過物體的投影，以及大地人物在陽光下的明暗對比。筆下的非洲人物，大量啟用綠色、黃色和黃褐色，反射這種感覺，同時他運用近似非洲雕刻的刀痕趣味，用急促、強烈的筆觸，刻劃原始部落住民的肌膚與神情。在造型上雖然綜合了表現主義、野獸派和立體派；但他大量採用黃色調，交錯流利的線條在強烈色彩輔助下，所表現內容和色調運用，卻有自己身處當地、對當地人文及生活特色所產生的感動。

　　1983年他第二次赴非洲後，畫風更趨狂放肆意。充滿韻律感的線條

躍動，精簡的輪廓提示和明暗的肌理處理，顯見原始部落的音樂舞蹈在他心裡所引發的激盪。他似有無盡量的感情和熱能，在原始大地的催化下，像一座爆發的火山，藉著強勁有力的筆觸、明豔而流暢的色彩，在畫布上傾瀉，豪氣無法擋。1985年之後，他的技法更加練達老辣，也不單純用人物來表現非洲。幾次壯烈征服他視覺與心靈所仰慕的蠻荒大地，經他長時間的思緒反芻和畫筆琢磨，無論地景特色、民情風俗或住民的喜怒哀樂，皆在靈感裡交織融會。他的畫作呈現輕快率直的風采，正如他所說的：「到了隨心所欲的階段」他想畫什麼就畫什麼，這種終極的風格一直延續到現在。

善用多媒材引爆創造力

　　吳炫三歷年來所使用的創作媒材，除了在習藝期間就已熟悉的油彩、水彩、水墨等之外，隨著畫歷的增長拓殖，旅行見聞的廣泛吸收，在1970年代以後更開發許多嶄新的材料用在作品上。他製作木板畫、布畫、樹皮畫、雕塑所運用的多樣媒材大量來自於廢棄物。1997年間，他在臺灣草屯鄉間看到一批棄置的腐朽門板，帶回臺北工作室，在木板表面上作一番處理後，再用壓克力混和細沙、貝殼粉等加以塗繪，沒想到效果奇佳，畫面之肌理豐富，甚至超過油彩。2001年，吳炫三在印尼從事巨木雕刻時，丟棄的畸零木又挑起他創

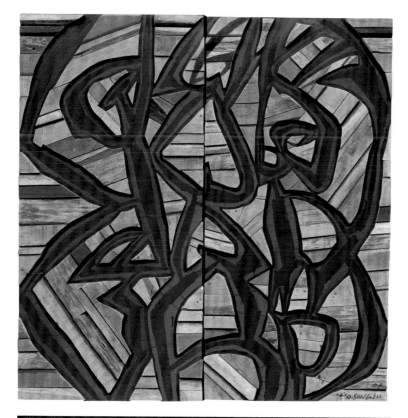

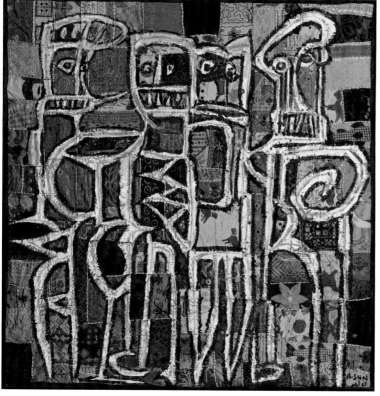

[上圖]
吳炫三，〈QuiQui和LuiLui〉，2007-2012，壓克力顏料、木，183×183cm。

[下圖]
吳炫三，〈歡聚〉，2001，壓克力顏料、印度布，154×156cm。

作的興致。其實，從小在宜蘭長大，且父親又曾在縣府負責林務管理工作之緣故，吳炫三對畸零木並不陌生，在童年時代它也曾扮演著他與同伴嬉戲的工具，他也曾看到鋸木廠把明明完好的木塊丟到灶裡燒，覺得可惜。而後，從事藝術工作的他重拾畸零木，取其樸質美感，作為創作媒材，心底不禁產生一種惜物如願的欣喜。2006到2008年間，他完成一系列以壓克力繪在畸零木和舊門板的作品。

1998年以後，吳炫三使用的媒材範圍更加擴充，除了畸零木、樹皮和獸骨，另外引用汽車解體的車體鋼板、輪胎、照明燈、排氣管、方向盤、油箱及回收的腳踏車鞍、鐘擺零件、五金、廢鐵、各類金屬零件等廢棄的物體，將它們修正、鍛鍊、加工，製作成立體雕塑「人間」系列。初期的代表作有〈前進人類〉、〈南太平洋戰士〉等；這兩件作品皆以鐵件、獸骨與木頭加壓克力彩繪完成。〈前進人類〉像一

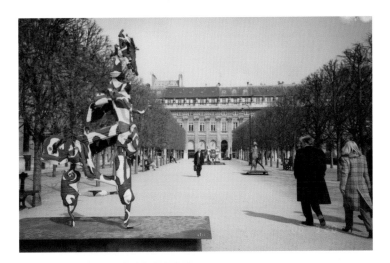

隻巨大、威猛、長相怪異的長頸鹿，彷彿隨時都可能奔竄前來攻擊，讓人逃跑不及。〈南太平洋戰士〉（P.120）有一隻用排氣管製成的長手臂，好像拿著衝鋒槍，準備上戰場搏生死。2005年，他延續著這種來自原始部落傳說所形成的個人雕塑風格，創作〈她的情人〉。該作品由巴黎時裝名牌Renoma收藏。〈她的情人〉手持長柄叉，身穿西裝，圍著短裙，時尚裝扮卻露出一個公牛的頭，素材包括壓克力顏料、獸骨、鐵件、木頭和麻布。2006年完成的〈戰後未除的地雷〉（P.120）也是挪用獸骨、鐵件、木頭和壓克力顏料構成。簡約冷峻的男人立像，似一名不堪回首戰役慘狀的戰士，在歷經自然與文明的較量後，身軀留下令人戰慄的滄桑痕跡。

　　法國藝評家傑哈·秀利傑拉（Gérard Xuriguera）在〈人形動物的寓言〉文中指出：「吳炫三的作品表達了真實存在之標記。質均並強而有力，激昂而特殊，交錯著象徵之傾向與原始之氣、模糊的記憶與現代性，反射著晦澀之力在人類本質與自然之間的拉扯。」他認為，

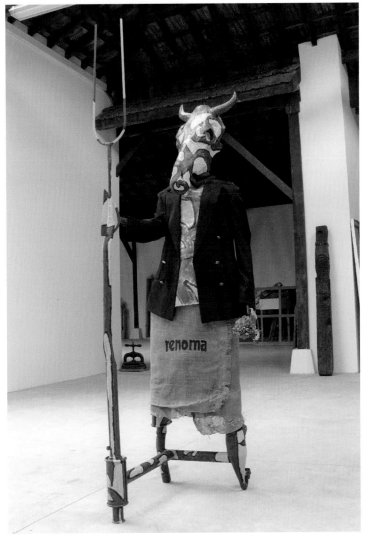

[上圖]
2000年，吳炫三受法國文化部之邀於巴黎皇宮花園展出，圖左為作品〈前進人類〉。圖片來源：池上鳳珠攝影提供。

[下圖]
吳炫三，〈她的情人〉，2005，壓克力顏料、獸骨、鐵件、木頭、麻布，205×70×48cm，巴黎RENOMA名品時裝收藏，圖片來源：池上鳳珠攝影提供。

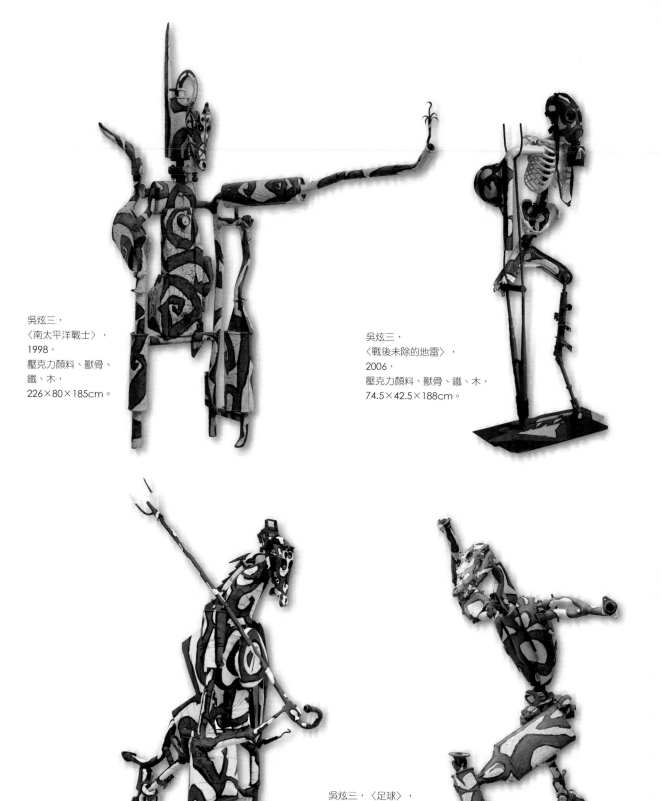

吳炫三，
〈南太平洋戰士〉，
1998，
壓克力顏料、獸骨、
鐵、木，
226×80×185cm。

吳炫三，
〈戰後未除的地雷〉，
2006，
壓克力顏料、獸骨、鐵、木，
74.5×42.5×188cm。

吳炫三，〈打獵〉，
2006，
壓克力顏料、獸骨、
鐵、木，
151×63×245cm。

吳炫三，〈足球〉，
1998-2006，
壓克力顏料、獸骨、鐵、木，
150×102×196cm。
1998年世界盃足球賽舉辦期
間，由法國政府委託恩里柯·
納瓦哈畫廊（Galerie Enrico
Navarra）展出。

吳炫三結合了廢棄物與他具有特色的優點，以詼諧、活潑而穩重的手法，賦予它們新的生命，成為屬於他自己的創作，卻能讓它們「避免淪為都市文化或新現實主義藝術運動所鼓吹的工業文化之糟粕，脫離新現實主義數量的概念，逐漸轉變為有機體。」他在文中並寫到：「吳炫三是尋找著廢棄物或被遺忘的物體之永不疲乏的偵探，他知道如何將它們調換位置並賦予它們靈魂，更確切地說是給它們一個動物的外表。然而，這些創造出來的生物卻似乎不存在於我們所認識的這個世間，卻來自他自己的世界。……這與如此拼湊的結構對照起來，在視覺上顯得古怪而滑稽地兇惡。這些真正從生者世界所取得的頭骨，也可能會讓人想起因魂體附靈、狀態酣然起舞、著儀式面具之舞者，好似從福爾摩沙島長途跋涉而來的迴響。」

　　在2000至2006年間，吳炫三善用廢棄物及金屬的重要創作，還包括2002年蒙地卡羅安東尼奧·薩彭（Antonio Sapone）國際藝術基金會收藏的〈沉思的牛〉和〈沉思的羊〉、設置於摩洛哥馬拉喀什的公共藝術〈迎風前進〉(P.122)、2006年的〈打獵〉、〈足球〉、〈叢林的守衛〉等。2007年間，吳炫三製作一系列壓克力顏料畫在木拼

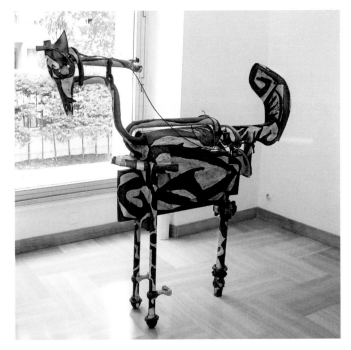

[上圖] 吳炫三，〈沉思的羊〉，2002，壓克力顏料、獸骨、鐵、木，150×35×158cm。

[下圖] 吳炫三，〈沉思的牛〉，2002，壓克力顏料、獸骨、鐵、木，143×33×155cm。

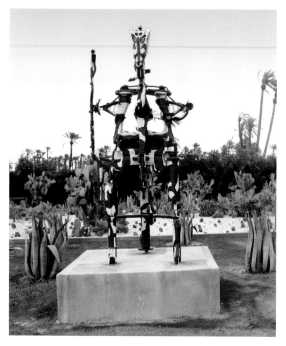

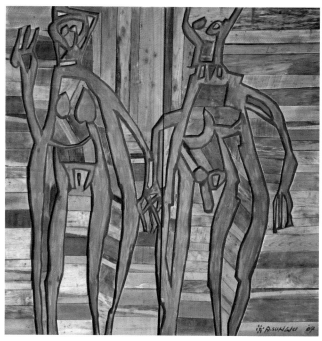

板的作品，如〈Meiyi和Dali〉、〈EE和SeSe〉、〈Ucc和kutata〉等，這些畫作都是以藤蔓一般的盤纏圖案，解構了他熟悉的原始部落人像。畫中人物似在舞蹈，或在祭典中吟唱，或在打趣爭辯……吳炫三靈感來到，耳際響起土著的舞樂節奏，筆觸跟著感覺走，他布局了迷宮一般的神秘趣味，鮮豔的敷色從平實的木板素材跳脫出來，另有一種書寫的韻味。

使用紅黑白和陰陽符號建立風格

吳炫三於1989到1995年間，多次進入印尼的伊利安加雅（Irian Jaya），探訪阿斯曼族、達尼族（Dani）等原始部落。阿斯曼族屬於新幾內亞原住民族群之一，以傳統木刻聞名於世，同時慣用紅、黑、白三色，對吳炫三的創作產生很大衝擊。他有感於包括臺灣、南太平洋諸島等在內都屬於南島語系，幅員廣大。臺灣的排灣、布農、魯凱、達悟等族和阿斯曼族等南太平洋原住民族文化都有許多共通點，都是與大自然的關聯密切。作為這個大家族的一員，他將親身體驗所吸收

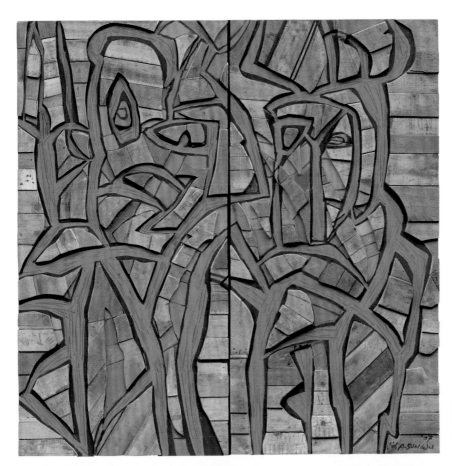

吳炫三，〈EE和SeSe〉，
2007，
壓克力顏料、木拼板，
183×183cm。

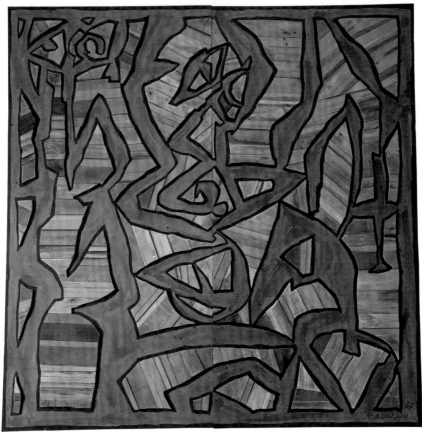

吳炫三，
〈Ucc和Kutata〉，
2007，
壓克力顏料、木拼板，
243×243cm。

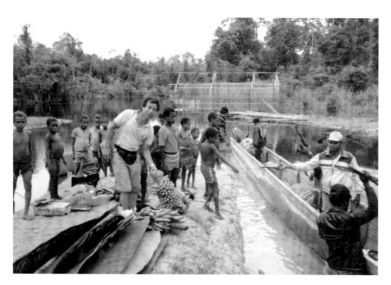

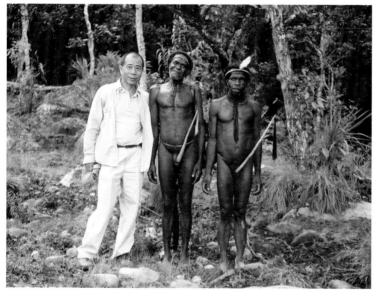

的這種特質，融入對現代主義形式美學的體認，1990年代以臺灣原住民的信仰與生活為題材，大量引用排灣族的百步蛇圖騰，以及達悟族、雅美族和阿斯曼族慣用的紅、黑、白色彩，創造個人獨有的「紅黑白時期」繪畫和雕塑。1996年曾在臺北市國父紀念館舉辦「說百步‧話排灣：吳炫三1996年新作展」。對他來說，「南島世界」是一個永恆的主題，至今仍持續在創作。

吳炫三「紅黑白時期」所賦予作品色彩的意義，是以紅色代表生命，黑色傳達力量，白色表現和平。他指出，硃砂是東方文化最具代表性的「紅」。早年的農村社會有人生病，道士會用公雞的血畫在符上，血淋淋的紅代表陽氣，是生命的象徵，被認為能夠驅魔避邪。另外，紅色也意味著一個強韌而有活力的顏色；紅色常常占據他作品很大部分，他並使用代表制衡力量的黑色，以及代表和平的白色，平衡紅色所產生的強大能量。

除了紅、黑、白色彩的運用，在這個時期的吳炫三風格也出現特有的符號。他研究臺灣達悟族、泰雅族，以及從埃及、南太平洋、西伯利亞、亞馬遜河流域、美國印地安等部落符號，加以融會整合之後，將類似排灣族的百步蛇紋路的三角形作為作品的核心符號。三角形向上代表陽，向下代表陰。但他創作中的三角符號為去除生硬感，並非完全採用

吳炫三，
〈臺灣排灣族的部落世界〉，
2007，壓克力顏料、畫布，
162×260cm。

正三角形；時而是延續性的三角形，時而看似非三角形，而是將線條延長或採取壓縮、變形，最終出現三角形的形樣。

此外，結合佛家、道家、東方哲學的「陰陽互補」生命思考，也在1990年代開啟了吳炫三重要的創作階段。他透過作品欲強調人類與宇宙和諧共存之道，這種知識最早來自他大學時代拜師姚夢谷學習老莊哲學。他說：「老莊就是如何認識大自然，如何跟大自然對話，《易經》或是中國傳統書籍對於大自然談的都是陰陽，包括我們現在講的五行、風水都跟陰陽有關。陰跟陽的和諧就是美的極致；和諧是中華古文明很重要的概念，除了是規範人與人之間的關係，也是讓人與宇宙運行的步調一致。我的藝術主要是把這種『世界統一性』以及和諧的觀念具體化，致力找回且發揚這種協調性，配合宇宙運行和萬物創造的道理。這些就是我創作的理念。」

吳炫三用陰陽去創造他藝術的符號。在作品裡面，如果右邊是曲

[左圖]
吳炫三，
〈排灣族的青年和公主〉，
2000，壓克力顏料、木板，
177×92cm，
圖片來源：池上鳳珠攝影提
供。

[右圖]
吳炫三，〈流浪者之歌〉，
1998，壓克力顏料、鐵，
111×70×185cm，
圖片來源：池上鳳珠攝影提
供。

線，代表陰、代表女性，就會搭配以直線。直線是陽，代表男性。剛與
柔的線條成為他的符號，這種符號伴隨著他在世界原始巡行所領略的洞
穴壁畫、部落圖騰，融合成為自有的符號，藉此在作品上講述故事或傳
說。這種符號有點類似中國早期的饕餮紋，但是表現的形式卻顯得比較
灑脫自由。他將陰陽符號運用在畫布、木頭等各式各樣的媒材上，題材
主要包括敘述愛情故事、日常生活場景等。2001年，他在印尼工作室所
製作的巨型圖騰圓柱雕刻，陰陽符號更深刻有力地透過百年木頭的韌力
和質感，呈現自然律動、人與宇宙的契合及陰陽互補的概念。巨木圓柱
上盤踞著大膽凌厲的刀痕線條，似大自然身處文明社會、在進行無盡無

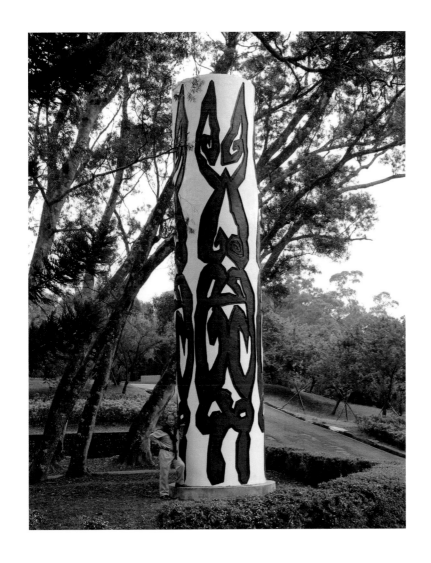

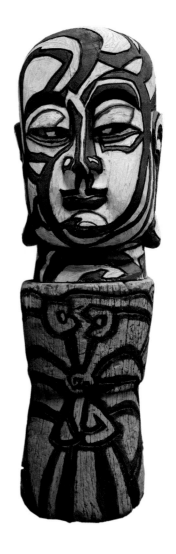

言的神祕宣示，也是藝術家對逐漸遠去的美好生態致敬的隆重儀典。

　　隨著紅、黑、白色彩和陰陽符號的使用，從1995年以後吳炫三作品簽名只畫一個「太陽」的符號，他稱這概念來自佛家的「無上，無下，無左，無右」。我們習以為常的「上」、「下」之稱是因觀者的「我」而產生；若把「我」去掉，就像太陽一樣，沒有上下左右之分。另外，他這一系列的作品沒有層次空間，沒有「結束」，線條完全連結在一起，就像中國的印章或剪紙所具備的特質。他的畫作若要懸掛，可任取作品四面的任何一面，也可以從四個面向欣賞，而無論從任何視點看，都維持一致的和諧。

[左圖]
吳炫三，〈人形狐狸〉，
2004，玻璃纖維，
180×180×850cm，
設置於桃園角板山公園，
圖片來源：池上鳳珠攝影提
供。

[右圖]
吳炫三，〈佛與四方信徒〉，
2008，壓克力顏料、木頭，
35×35×107cm，
圖片來源：池上鳳珠攝影提
供。

晚近主攻水墨 · 狂野畫黃山

　　吳炫三讀高中時，在啟蒙老師陳敬輝教導下，初識書法的箇中奧妙和用筆技法。進入大學美術系後，水墨相關課程的授課老師皆是名家，有黃君璧的山水畫、林玉山的工筆畫、王壯為的金石書法等。水與墨交融的趣味引發他研究的興趣；在學期間，曾經嘗試結合水墨與油彩作畫。1971年他赴西班牙聖費南多皇家美術學院深造，發現許多國際知名畫家也採用水墨為媒材，像畢卡索就是一例。1956年畢卡索邀請張大千訪問巴黎，而後用大千先生贈送的毛筆畫了多幅草蟲、人物與鬥牛的畫作，並說：「假如我生活在中國，一定是個書法家，而不是畫家。」另外，吳炫三也在美術館看到超現實畫家米羅使用墨色的符號作品，以及西班牙20世紀名家達比埃斯（Antoni Tàpies）創作中所表現的東方美學，尤其在潑墨與飛白的運用更給他深刻印象。這許多啟發，促成他重新檢討個人水墨畫的創作方向。

吳炫三，〈天書之隱〉，
2013，水墨、宣紙，
141×141cm。

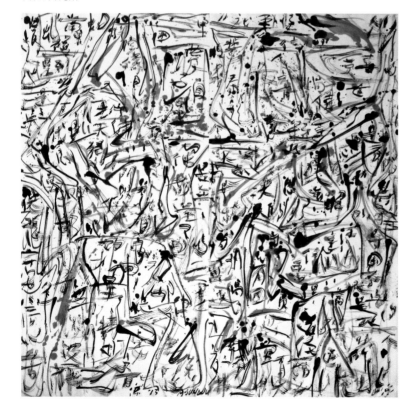

　　在1970年代，吳炫三創作和展覽雖以油彩和壓克力為主要媒材；但未停止經營水墨畫。1973到1976年旅居紐約期間，他認識以收藏和鑑賞聞名於世的書畫家王己千。王己千的山水畫是以傳統筆墨結合現代技法，藉著揉紙所產生的肌理加以暈染、烘托，營造峰巒秀起、雲煙變滅的詩意畫境。他在一次接受《藝術家》雜誌創辦人何政廣訪問時說：「我是用古人的舊材料來為我自己建造新房子，『掉臂獨行』是

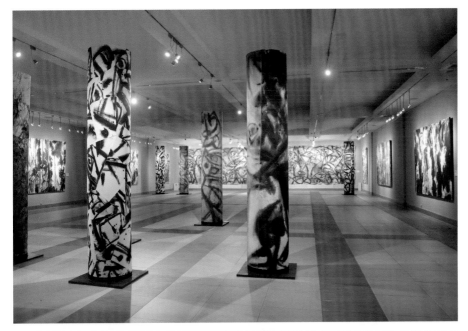

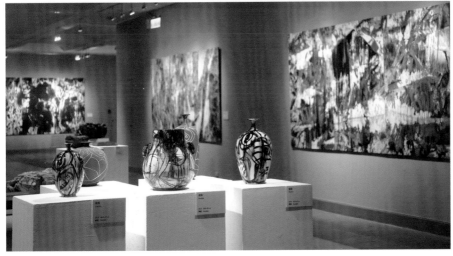

我的繪畫指標，我夢寐以求的畫面情趣，可以說是完全自由，不受拘束的。我覺得中國畫還是很有所作為，但是關鍵在於如何創新，不要把毛筆認為是唯一的工具，如何利用中國傳統的筆、墨、紙等工具，加進各種技巧，使肌理合乎自然，十分值得探討。」

王己千在和吳炫三幾次交談裡，除了也提及上述的想法，感嘆當時富有創新精神的中國畫家太少，並惋惜旅法華裔畫家趙無極在水墨上未能發展出一條新路。他鼓勵吳炫三在水墨方面下功夫，以期為現代水墨

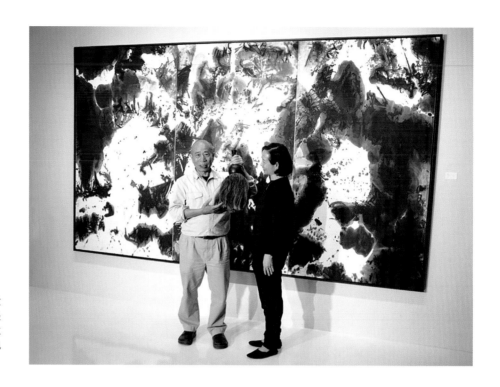

找新出路。吳炫三表示，他始終沒有忘記這位前輩的指引，在往後的藝術生涯發展出多類媒材的創作；但也未曾放下水墨畫。像完成於1999年的〈非洲女娘〉就是以水墨為之；這一幅結合筆墨韻味和西方繪畫觀念的水墨畫，相較於當時吳炫三大多以非洲題材的壓克力作品，少了暢快揮就的陽剛之氣，畫面卻顯得安逸，如在細說故事，娓娓道來。

　　2000年以後，一種嶄新的水墨畫風開始在吳炫三腦裡醞釀。這段時期他剛成功地援用廢棄物，完成一系列多媒材的立體雕塑，並獲得極大的回響。創作的熾情與狂熱處於巔峰的他，思索著將這一身的痴狂執著也釋放於水墨天地。2014年他於臺北「學學白色空間」推出「狂墨：吳炫三個展」，首次有計畫地發表他的水墨畫作。吳炫三在「學學白色空間」展出之前，接到學學文創志業董事長徐莉玲從韓國買來禮物：一支長45公分，直徑12公分的巨型毛筆。這支大筆正好在他著手繪製「殘墨新語」、「狂墨黃山」兩系列作品時派上用場。名之為「狂墨」的展出，呈現吳炫三狂放恣意的創造行為，是「胸中成竹」而後一鼓作氣的宣洩。線條與留白、濃墨與淡潑、暈染與塗抹……被賦予的畫題如〈智

者經典〉、〈遠古新祭〉（P.132
上圖）、〈小女孩・少女・女
人〉（P.132下圖）等作品幾乎都
無具體形象。他延續長年用
在創作上的「陰陽此消彼
長，和諧共存」的概念，將
身、心、靈全投入的行動繪
畫，呈現出主觀而充滿感情
化的畫面，開創他畫業嶄新
的視覺樣貌，水墨乃成為他
晚近的主攻媒材。

　　2018年「盜墨狂野：吳
炫三當代水墨大展」於臺北
國父紀念館舉行（P.129），是
繼2014年發表的「狂墨：吳
炫三個展」之後的水墨畫大
規模展出，受矚目的展品除
黃山系列，還包括13公尺巨
幅的〈十八羅漢圖〉、九件
3尺高立柱型〈水墨圖騰〉
等。黃山有「中國山水畫的
搖籃」之美譽。明末清初更
有畫家長年進駐此山，親身
體會並描繪黃山之奇松、雲
海、怪石等絕美景致，形成
所謂的「黃山畫派」。為了
繪製黃山，吳炫三有感於昔
日中國名家如「黃山畫派」

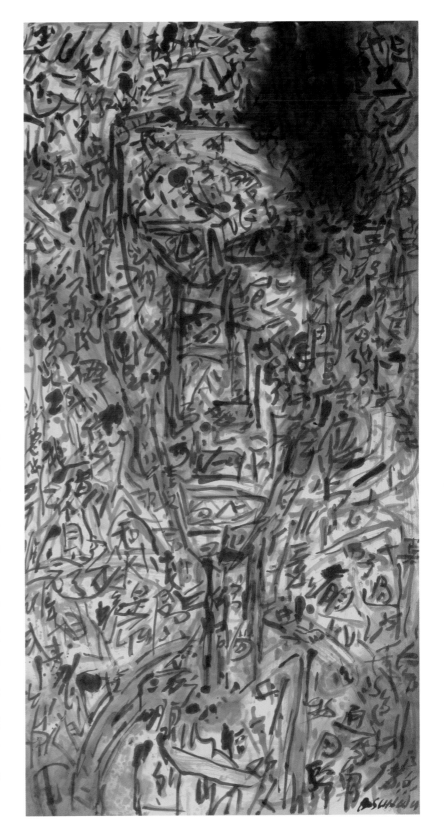

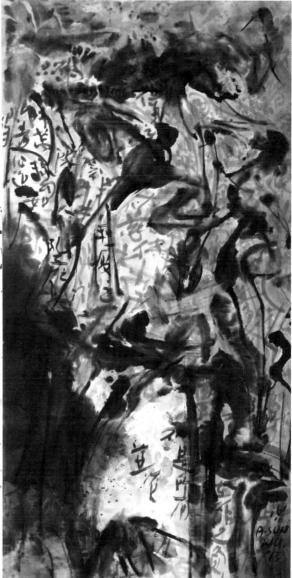

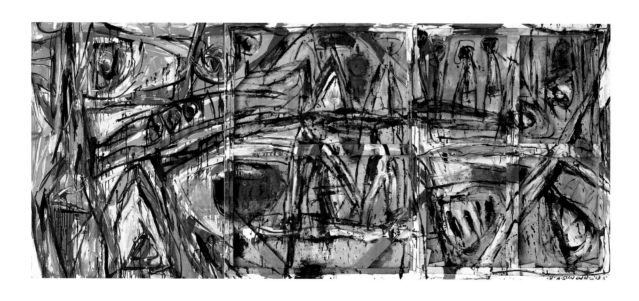

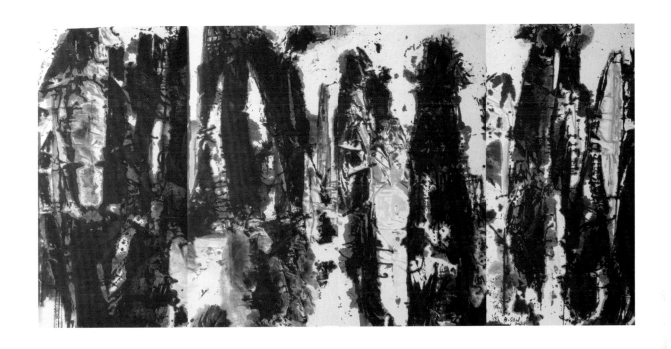

的石濤、張大千等都畫過黃山，但只能從平面觀看，捕捉美景。張大千雖然進一步利用相機輔助創作；但是也無以全方位瀏覽黃山氣勢。他想到1996年代言日本豐田汽車，前往德國拍汽車廣告時，見識到的錄像、遙控飛行器等現代科技產品，於是決定採用遙控飛行器鏡頭深入黃山，在峭壁岩石或叢林間巡行，從高空獵取一般人遊山所無法飽覽的神妙景色，作為創作黃山系列的參考。

[左頁上圖]
吳炫三，〈遠古新祭〉，2013，水墨、宣紙，143×141cm。

[左頁下圖]
吳炫三，〈小女孩，少女，女人〉，2013，
壓克力顏料、畫布，116×273cm。

[本頁上圖]
吳炫三，〈黃山奇景〉，2013，水墨、宣紙，145×298cm。

[本頁下圖]
2018年，吳炫三以池上鳳珠手作之竹筆創作水墨作品〈十八羅漢〉。圖片來源：池上鳳珠攝影提供。

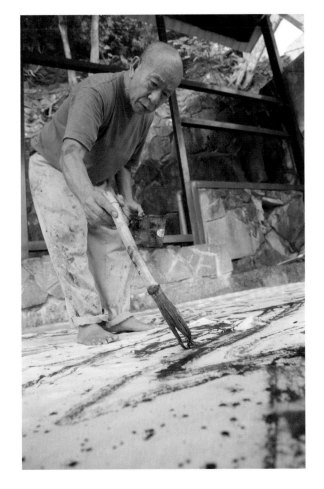

[上圖] 吳炫三，〈狂墨黃山系列——引〉（三連幅），2015，宣紙、水墨，198×336cm。
[下圖] 吳炫三，〈黃山絕壁〉（三連幅），2017，水墨、宣紙，164×336cm。

吳炫三，〈深谷新陽
見黃山〉（二連幅），
2017，水墨、宣紙，
164×224cm。

　　2013年的〈黃山奇景〉；2014年完成的〈磅礡氣勢話黃山〉、〈晨曦松
影〉、〈黃山水之源〉；2015年的「狂墨黃山」系列、〈黃山神祕青山石〉；2017
年的〈黃山絕壁〉、〈深谷新陽見黃山〉等畫作的靈感，都是來自遙控飛行器
捕捉的秘境風景。他認為所有生命最重要的是水。黃山之美在於水、雲、
岩、松，當中又以水最美，無論是凝露、雲霧、流水或瀑布等樣貌，都因產
生的時間場域而有迥異的美感。他再度將陰陽的概念用在畫黃山，以墨色
顯現陽剛的山石、峭壁、林木，而留白則是讓天界、雲霧、水氣等區隔為
陰。「美，即是陰陽互補。我在作畫的時候，心裡浮動著一股狂飆氣勢，並
沒有特別去構圖，或刻意去描繪一個物件，可以說是借用黃山的景和它的
氣，並非蓄意寫黃山的形。」〈磅礡氣勢話黃山〉等畫作，具體闡述他在
宣紙上傾力而為、痛快寫黃山的想法。

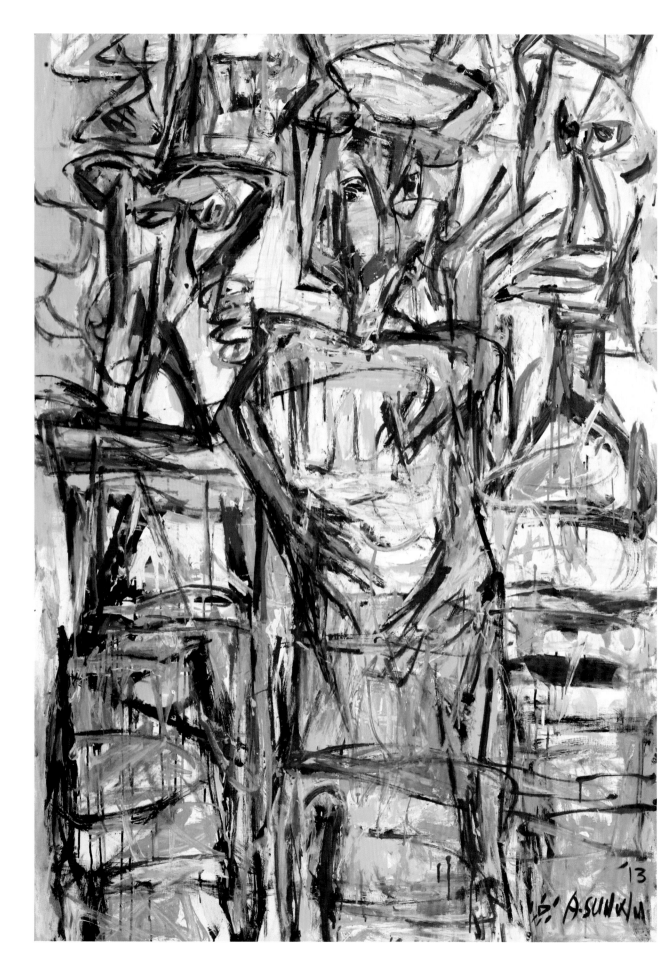

6.

展覽與榮耀

吳炫三從事創作至今超過半世紀，歷年來的作品超過萬件。從 1968年以後，幾乎每年至少都有一次個展，總計國內大小個展有一百五十多次。包括油彩、壓克力、木雕、立體裝置、陶藝等多種媒材的創作，也廣為歐美亞地區收藏。他貼近原始世界汲取靈感，混合東西文明，再以自我的眼光回顧所經歷的創作，不用落款簽名即可辨識，正是他所追求的「建構自我風格與語言」之終極目標。

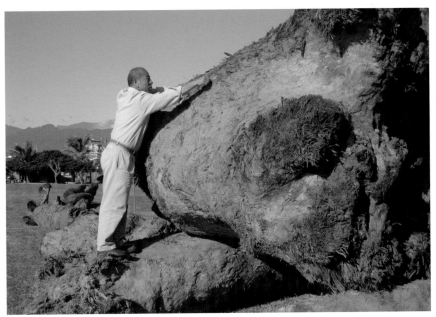

[本頁圖] 2009年，行政院文化建設委員會邀請吳炫三參與於臺東舉辦之「2009東海岸漂流木國際藝術創作展」，以被莫拉克颱風沖刷下山的巨型牛樟木為創作媒材。圖片來源：池上鳳珠攝影提供。

[左頁圖] 吳炫三，〈哇！1, 2, 3〉（又名〈北非女娘〉），2013，壓克力顏料、畫布，194×130cm。

巴西聖保羅雙年展與森巴嘉年華

1951年，義大利實業家馬塔拉佐創立「巴西聖保羅雙年展」(Sao Paulo Art Biennial)，此展與威尼斯雙年展、德國卡塞爾文件展並稱為三大國際藝術展，展覽的架構與組織規模承襲1894年開展的威尼斯雙年展。開辦以來，一直是巴西最重要的藝術活動，也是該國展現文化實力並與世界藝術交流的焦點活動。1969年9月第10屆舉辦時，臺灣參展名單經由國立歷史博物館評選，剛從師大美術系畢業一年多的吳炫三以作品〈本體〉，和姚慶章、吳隆榮、潘朝森、劉國松、廖修平、李建中、李朝進、顧重光、郭軔、謝孝德、馮鍾睿等十二人獲選參展。旅居法國的朱德群作品，直接由法國寄往巴西。這是吳炫三最早參與的國際展覽。而後他在1971、1973年也入選代表臺灣參展巴西聖保羅雙年展。

「吳炫三的原始世界」在聖保羅美術館舉辦的展覽目錄。

吳炫三與巴西的關係始於1969年，在1980年代又有交集：1984年他深入中南美洲等地考察原始部落，曾在巴西停留，親身體會巴西嘉年華的盛況。1985年8月應邀在聖保羅美術館舉行「吳炫三的原始世界」個展（P.62左下圖），展出包括1500號的油畫〈森巴1500〉等六十件大幅作品。他的展出受到當地極大的注目與好評，巴西的藝術家稱他為「陽光畫家」，巴西聖保羅州政府特別贈以金色州鑰，表揚他對促進文化交流的貢獻（P.62右下圖）。此展後來移到紐約、舊金山和日本展出。

森巴源自非洲原始部落，是一種帶有宗教儀式性的舞蹈。早年經由被販賣到南美洲的黑人奴隸帶到巴西，結合當地文化之後成為當今的森巴，被世界公認是巴西狂歡節的象徵，通常是在2、3月間舉行，以里約熱內盧最盛，各

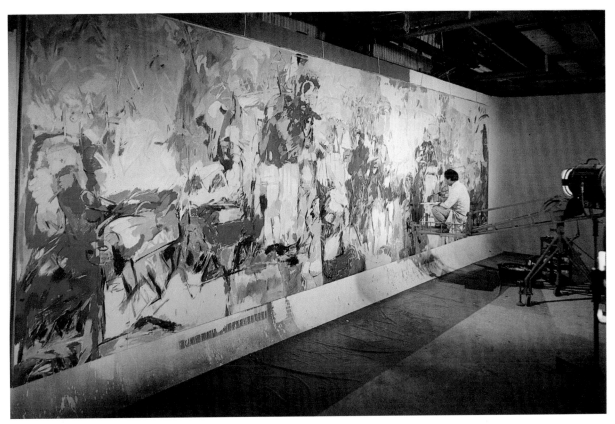

地均組隊參與全國性的遊行，每一個隊伍人數從數百到數千不等，舞者
裝扮華麗性感，隨熱情節拍舞動，也帶動觀眾隨之雀躍激昂。吳炫三在
1984年初次到訪，曾拍攝一套完整的巴西嘉年華會影片，同時以此為題
材繪製一系列作品。除了〈森巴1500〉，經日本雕刻之森美術館收藏的
2000號巨大油畫〈森巴舞嘉年華〉、目前陳列於臺灣林口福爾摩沙高爾
夫球場的〈移動的彩虹〉等，都是這個系列的代表畫作。

「臺灣西畫的鬼才」在「雕刻之森」

　　繼1969年首次參加巴西聖保羅市雙年展之後的十多年間，吳炫三
在海外的展出以日本最為頻繁。他最早參與的日本國際性美術展覽，
是1978年池田20世紀美術館舉辦的「20世紀冬季美術展」；畢卡索、培
根（Francis Bacon）、安迪·沃荷（Andy Warhol）、竇嘔等名家作品都在
展出之列。據當時臺灣《聯合報》駐東北亞特派員于衡1978年11月3日發
自東京的報導說，他接到的展覽邀請函上介紹吳炫三的油畫：「有令人

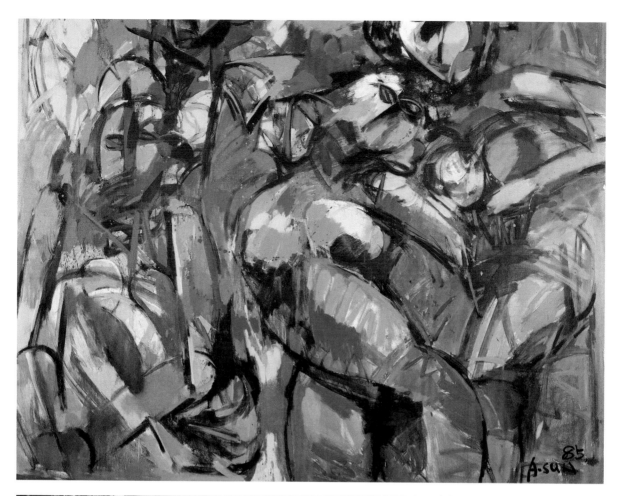

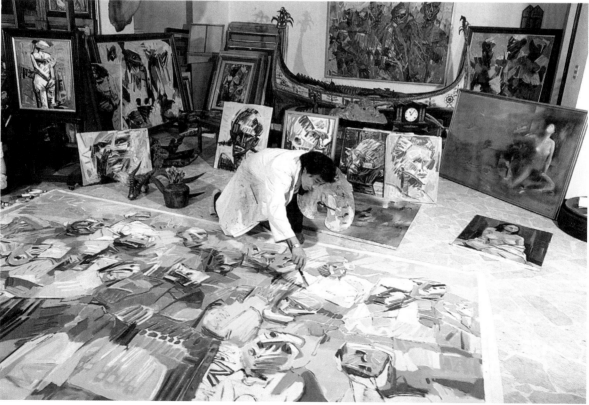

難以捉摸超於常人的特殊風格，使人視覺產生明朗和柔和之美，是橫掃現代畫壇最具潛力的畫家，所以20世紀冬季美展把他的畫和畢卡索的畫一起展出。」

其實在「20世紀冬季美術展」開幕之前，吳炫三已經在東京福神畫廊舉行個人畫展。他是透過一位日本醫師介紹認識福神畫廊負責人福神愛夫。初次見面，福神愛夫斜眼看著他說：「臺灣有畫家嗎？」不料他為吳炫三舉辦的第一次個展，展出的三十多幅歐洲畫風和描繪紐約櫥窗為主題的照相寫實作品幾乎賣光。當時的畫價每幅從60萬日幣到200萬日幣不等。畫展結束，福神畫廊跟他簽下十年經紀合約。當時吳炫三在接

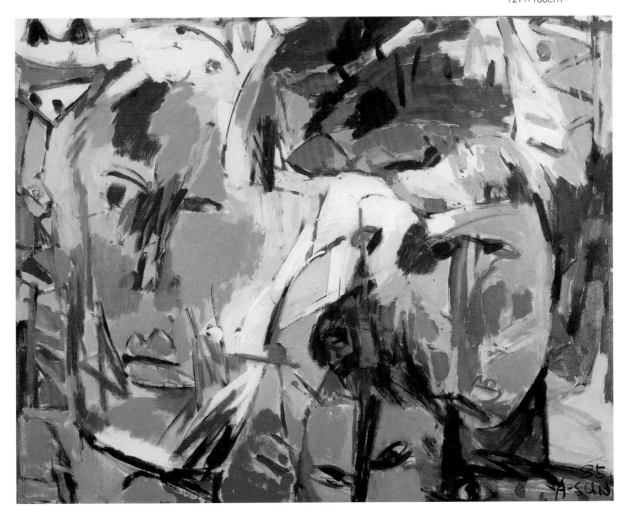

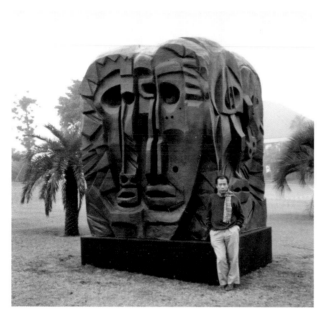

1981年，吳炫三應邀參加日本富士電視臺主辦之國際藝術家大展，參展作品〈前瞻〉目前設置於日本美之原高原美術館。

受于衡訪問時透露，他準備在1979年前往非洲旅行；池田20世紀美術館館長牧田喜義也將安排他在非洲行之後，為他舉辦個展。

位在日本靜岡縣伊東市的池田20世紀美術館，是企業家池田英一1975年偕同時任富士電視畫廊社長的牧田喜義所創立。池田原擁有可觀的日本畫收藏，後來在牧田喜義鼓勵及協助下，有系統地購藏20世紀西洋畫，每年並定期策畫現代藝術展。在1983年牧田喜義擔任館長時代，該館所收藏的西洋名家作品已超過五百件，包括達利（Salvador Dali）、畢卡索、勒澤（Fernand Léger）、培根、夏卡爾（Marc Chagall）等都在其內。1982年，吳炫三在該館舉行展覽，展出的一幅名為〈擊鼓〉的300號油畫作品經該館收藏。日本權威藝評家米倉守在《朝日新聞》的文化藝術版專欄發表評論，稱讚吳炫三取材自

【關鍵詞】雕刻之森

「雕刻之森」美術館位於日本有名的溫泉勝地箱根，1969年由企業家鹿內信隆創辦，原本和產經新聞、富士電視、文化放送和日本放送等屬於關係企業，2012年轉為公益財團法人。

這個以世界首座最具規模的戶外雕塑陳列場聞名的美術館，已經成為熱門的文化觀光景點，每年吸引數百萬觀眾。該館置身於空氣清淨的高山之間，周遭是一望無際的碧綠草木。超過7萬平方公尺的展覽空間，格局明朗。包括戶外的造形廣場、綠蔭廣場、星庭、亨利·摩爾庭園、畢卡索館及室內展覽廳等。

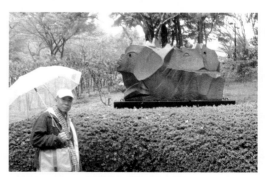

1992年，吳炫三與石雕作品〈獅子與少女〉，此作現收藏於日本雕刻之森美術館。

包括亨利·摩爾等名家的雕塑作品，分布在綠蔭廣場庭園的各個景觀空間。室內展覽館有布朗庫西（Constantin Brancusi）、傑克梅蒂（Alberto Giacometti）等人的名作。在富士產經集團協助下，「雕刻之森」美術館也經常舉辦國際性雕刻作品徵選展，以及各類藝術展覽會。

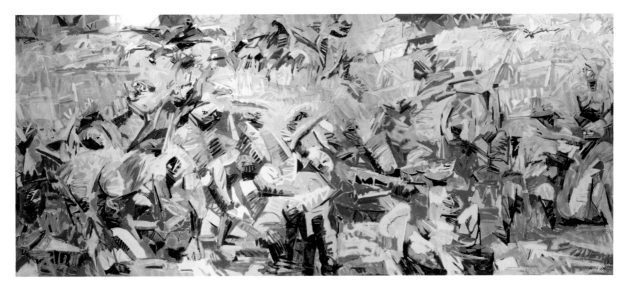

非洲人物的油畫，表現華麗高雅的氣質，而且具有深刻的內涵，獨具一格。「把主題和背景破壞後，再使用蒼勁有力的筆重新組合，使得事物的本質象徵活生生的生命力。」他認為，吳炫三以簡略的造型，描繪非洲人的動作、聲音、姿態、線條，單純的著色類似兒童畫，真實感表達無遺。

在同一年的7月1日到8月30日，「吳炫三的世界展──非洲人間的禮讚」在箱根雕刻之森美術館展出，由雕刻之森美術館、產經新聞、日本放送、富士電視臺等單位合辦。這是吳炫三從事創作之後，在日本的首次大規模展覽。四十多件100號以上的非洲系列油畫包括〈太陽王〉、〈陽光下的舞者〉、〈頂水的女郎〉、〈屋前飲酒〉等，以及1000號的〈塊肉餘生〉非洲人生活群像都在展出行列。當時的《產經新聞》總裁、雕刻之森美術館館長鹿內信隆，特別撰文介紹吳炫三是雕刻之森美術館開館後，第一位邀請的外籍畫家，是「臺灣西畫的鬼才」。鹿內信隆在文中憶及1978年初見吳炫三的作品時提到：「他的畫受超現實主義的影響，以光的動感，刻劃大都市的幻想風景；如今，他的風格一變，三原色所表現的非洲大地和人間色彩，鮮烈有力。」

知名的日本藝評家瀨木慎一在〈吳炫三的世界〉文中，指出吳炫

吳炫三，
〈我們的羊我們的家〉，
1987，壓克力顏料、
畫布，130×162cm。

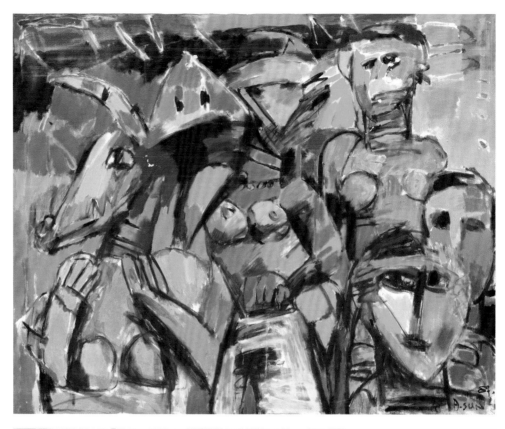

吳炫三，
〈藝術家與他的作品〉，
1987，油彩、畫布，
尺寸未詳。

[右頁上圖]
吳炫三，
〈臺灣先住民〉，1992，
壓克力顏料、畫布，
162×130cm。

[右頁下圖]
吳炫三，
〈陽光青年〉，1991，
壓克力顏料、畫布，
162×130cm。

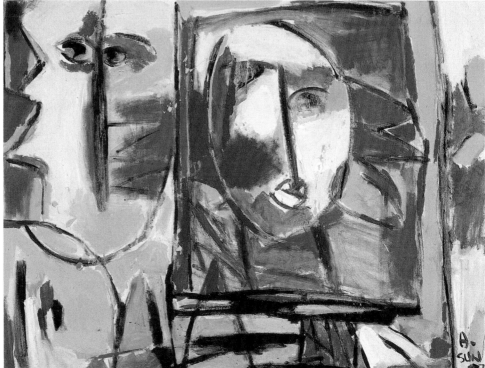

三早期的作品和當時的作品有顯著的差異；早期的作品都有別人的東西，或許什麼流派對他而言都可以得心應手，卻也成為創作的桎梏，個人風貌難以掌握。近作則「圓滿的闡釋了率真性的真諦……吳炫三是地域性的子民，卻是有著世界意識的畫家。」他並指出：「部分日本畫家常為異國藝術風格吸收，卻又由於物極必反的因素而回到自己國家的態勢，在吳炫三的身上是見不到這種浮游的心理。」

當年吳炫三在雕刻之森美術館展出的〈塊肉餘生〉千號巨幅作品，是借用臺北長春樹脂工廠的廠房三樓倉庫創作。在這個充滿腐朽和霉味的臨時畫室，繪製他有生以來最大的一件油畫。該畫作是以非洲人的生活為背景，描繪老鷹相爭食肉，地上飢餓的男女也等待著肉從天降的生之慾望與搏鬥。因畫幅超大，事先備有草圖稿樣，在人物部分為求生動，還找來模特兒表演肢體動作。在動筆之前，他先裝裱由日本採購的畫布。當時作該畫用的一捆畫布，光是進口稅金就足足花費1萬多臺幣。為因應超過一層樓以上的畫面高度，必須藉著高腳椅作畫。有天深夜，他從高腳椅摔下來，壓扁兩桶油彩，腿部受傷。樂觀成性的他，躺在地上數小時等待救援，覺得自己好像又回到非洲一望無際的沙漠，吉普車爆胎了，人動彈不得，然而

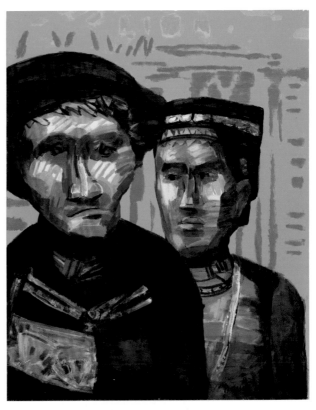

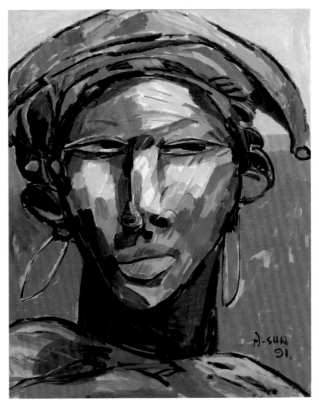

吳炫三與池上鳳珠每年固定於巴黎竹莊工作室邀請藝友相聚，攝於2017年。圖片來源：池上鳳珠攝影提供。

險惡當前，卻相信前面就有綠洲、有村莊。

〈塊肉餘生〉等作品1982年在雕刻之森美術館展出成功，吳炫三以非洲為題材的三幅油畫：包括120號的〈小憩〉、100號的〈正裝〉和120號的〈西非人〉由該館收藏。鹿內信隆在會場當面邀約吳炫三十年後再於該館個展；不料他卻在1990年逝世。後來吳炫三接到日方來電說，原本約定的1992年展覽將如期舉辦。原來鹿內信隆的親近人士在整理鹿內遺物時，發現他的筆記本裡有「92年要為吳炫三辦個展」字樣。雕刻之森美術館安排美術課長富太八本等專業人員專程到臺北，和吳炫三商議作品遴選及運輸、宣傳品設計等問題。「吳炫三原始世界」於1992年6月17日在雕刻之森美術館如期開幕，展出六十幅繪畫、五件大型雕塑，以及八十六件原始雕刻收藏和一批相片資料，都是畫家前往非洲、中南美、太平洋諸島各地後的創作及收藏品。

巴黎首展和文化藝術騎士勳章

1992年，吳炫三懷抱著「和這座城市的十二萬名藝術家角逐『全球性的藝術奧林匹克』」的信念，在巴黎第3區成立藝術工作室，他有大半時間在此生活。該工作室位於畢卡索美術館對面；永遠看不厭的一代巨匠藝術，彷彿從對街那頭時刻湧向他，為他的創作帶來莫大的鼓舞氣場。吳炫三在一次接受訪問時表示，他到巴黎長住一直到1998年，整整七年沒賣出作品，雖然如此，但還是可以在那裡過安定的生活，他

說：「因為我準備好了子彈，我不是沒有子彈就上戰場打仗的。」他強調做任何事情一定要有相當的準備；在年輕和求學時候或許可以冒險煎熬，但他到巴黎時已年近半百了，已沒有多餘的時間可供浪費。

1998年，巴黎世界文化館舉辦第2屆「想像世界」藝術節，吳炫三應館長卡茲納達（Chérif Khaznadar）邀請在巴黎市立巴卡戴爾（Bagatelle）城堡藝廊展出，這是他首次在法國個展。同年，他繼趙無極、朱德群之後，獲得法國政府贈授「藝術與文學騎士勳章」。「藝術與文學騎士勳章」是1957年法國文化部仿效法國路易十一時代的聖米迦勒勳章（Ordre de Saint-Michel）而設立。1963年，法國戴高

［上圖］
1998年，吳炫三於巴黎巴卡戴爾公園舉辦個展，他與地鐵內的展覽海報合影。圖片來源：池上鳳珠攝影提供。

［下圖］
1998年，吳炫三（右）獲法國文化部頒發藝術與文學騎士勳章。

樂總統確認這個勳章的地位，將它視為法國功績勳章的輔助角色。表揚在文學界與藝術界的傑出貢獻者，或是致力於傳播這些貢獻的人物。據《聯合報》駐巴黎記者楊年熙報導，當年是由法國文化部負責博物館、美術及藝術教育事務的技術顧問大衛‧卡妹歐（Davio Cameo）主持吳炫三贈勳典禮。他在巴黎拿破崙宮會場的致詞中介紹吳炫三的生平，指出他在嚴格教育體系之外自由發展，從西班牙、紐約，乃至非洲藝術擷取藝術養分，並稱讚他是一位重視外界的評論、樂於自我反省和突破的藝術家。他對記者稱：「騎士勳章很少頒給青年藝術家，只有像吳炫三這樣風格歷經演變，有完整成就的藝術家才當之無愧。」

1998年，巴黎恩里柯‧納瓦哈畫廊接受法國外交部文化推動組委託，主辦「80位藝術家看世界盃足球賽」特展，邀請世界各國藝術家

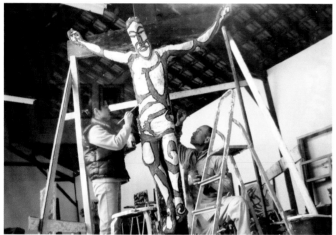

展出以世界盃為主題的作品。臺灣方面有吳炫三和朱銘受邀參展。吳炫三展出的大型雕塑作品〈足球〉（P.120）是以回收的汽車零件組成。紅色、白色的金屬物構成的「球員」頭部是露出尖牙的鱷魚頭骨，臂膀和腿部則是以排煙管製成，正在踢一顆舊布纏綑做的「足球」。吳炫三創作的靈感來自非洲旅行所見：在物質匱乏下，當地的孩童用撿來的廢布和破輪胎，用繩子綑綁成圓球狀，大夥人「踢足球」，還是玩得非常盡興。〈足球〉陳列在恩里柯‧納瓦哈畫廊的花園。其他應邀參加「80位藝術家看世界盃足球賽」特展的藝術家有法國藝術家阿爾曼（Fernandez Arman）、妮基（Niki de Saint Phalle）等。

吳炫三在巴黎接受「藝術與文學騎士勳章」後的那年秋天回到臺北，接待智利超現實畫派大師馬塔（Roberto Matta）夫婦。當時馬塔是應邀參加臺北國際藝術博覽會。吳炫三與他在巴黎認識，吳炫三說：「馬塔畫圖非常隨性自在，我們一同喝咖啡時，他常常手指就沾著咖啡，以墊在桌上的紙為畫布即興創作。他這個人是非常瘋狂的，但是，和他在一起，我也學習很多。馬塔說過一句

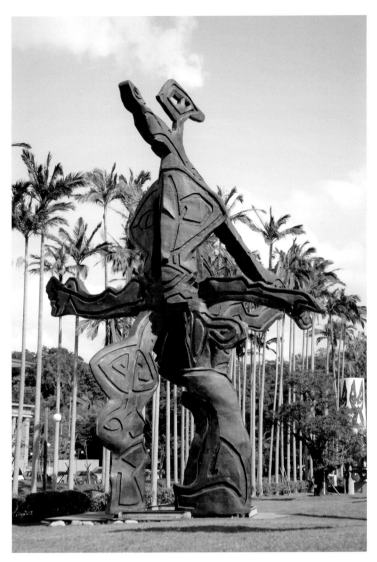

[左圖]
吳炫三，〈新欣希望〉，
1998，銅，
1400×750×1500cm。

[右圖]
2000年，吳炫三為葡萄牙波多城製作的公共藝術〈看雲的人〉。

話：『破壞視覺上所看到的畫面！』他也是這一句話的實踐者。」1998年，馬塔到訪吳炫三工作室相談甚歡，並參觀吳炫三的作品及豐富的非洲及中南美洲等原始部落文物收藏。八十八歲高齡的馬塔，原本希望吳炫三帶他參訪臺灣原住民部落，因年事已高而作罷，代之以參觀臺北收藏家的原住民文物珍藏，同時也驅車到臺北市仁愛路圓環，參觀陳列當中的吳炫三公共藝術作品〈新欣希望〉。「為什麼一個像你這樣的畫家藏身在臺北？」馬塔在握別吳炫三時這樣說。

　　自1998年吳炫三首次個展在巴黎市立巴卡戴爾城堡藝廊舉行後至今，他在巴黎及歐美地區持續有展出。包括2000年於巴黎盧森堡公園橘園美術館、2005年於巴黎杜勒利花園9ème Pavillion、2009年於俄羅斯聖彼得堡大理石宮國家美術館（Marble Palace in Saint Petersburg）個展、2013年

在義大利加埃塔喬凡尼當代美術館個展、2014年在多明尼加美術宮個展，以及2020年參加巴黎大皇宮舉辦的法國Art Capital藝術展之「比較沙龍展」等。法國Art Capital藝術展自2006年開始舉辦，吳炫三於2006年開始受邀展出，至今已十四年。

全方位的世界藝術家

吳炫三1968年於臺灣省立博物館舉行首次個展時，還是一名大四學生，歷經五十年歲月，2018年國立臺灣美術館為七十七歲的他舉辦「直覺‧記憶‧原始能量：吳炫三回顧展」，近三百件包括油畫、壓克力畫、素描、水墨、陶塑、立體裝置、巨型木雕等作品，陳列在偌大的戶外及室內展場，展現這位藝術家半世紀的創作面貌及斐然成果。如今，吳炫三回想漫長但又像瞬間閃過的

[上圖]
2006年，吳炫三在法國布里夫拉蓋亞爾德市（Ville de Brive-la-Gaillarde）聖力貝哈修道院（Chapelle Saint-Libéral）舉行個展。圖片來源：池上鳳珠攝影提供。

[中圖]
智利超現實畫派大師馬塔於1998年拜訪吳炫三的臺北工作室。

[下圖]
2006年，法國賽特市保羅‧瓦勒里美術館（Musée Paul Valéry）典藏吳炫三作品〈男人與女人〉，左起：賽特市長（François Commeinhes）、吳炫三、池上鳳珠合影於慶祝會。

創作歲月，慶幸這一生沒有虛度和浪費。細數之下，他創造的作品超過萬件，國內外的大小個展一百五十多次；從1968年以後，幾乎每年至少都有一次個人作品發表。儘管當中有海外深造、有多次的探險訪藝旅行；然而他將創作、展覽與生命緊密相扣，從未間斷。

　　1971年對當時的青年吳炫三而言，堪稱緊湊而充滿生機的一年。這一年他獲選代表臺灣參加第11屆「巴西聖保羅雙年展」，同年啟程赴西班牙馬德里留學並在德國漢堡博物館舉行油畫個展。暑假返臺期間，於省立博物館舉行旅歐個展、在臺北凌雲畫廊舉行油畫個展。1972年以後，他的展覽在國內外分頭並進。1970至1980年代在臺灣的幾次重要展出都是在國立歷史博物館。其中包括1977年展出的紐約時期超寫實風格作品、1980年首次赴非洲返臺展出、1984年南美洲之行的展覽等。1995年，臺北市立美術館為他舉行回顧展，展出三十年的創作成果。2004年，吳炫三癌症手術病癒後，於臺北國父紀

[上圖]
2002年，吳炫三獲安道爾總理馬克·弗內·莫內（Marc Forné Molné）接見，應邀於安道爾國家畫廊舉辦個展。右起：馬克·弗內·莫內、吳炫三、評論家傑哈·秀利傑拉、鄒明智。

[中圖]
2009年，吳炫三於聖彼得堡大理石宮國家美術館舉辦個展，展出「叢林啟示錄」系列作品。圖片來源：池上鳳珠攝影提供。

[下圖]
2018年，吳炫三個展於巴黎鮑頓·勒本畫廊（Galerie Baudoin Lebon）舉行，為其水墨作品首次於巴黎展出。

念館發表「野性的騷動：吳炫三」，
同年接受桃園縣政府邀請，擔任角板
山雕塑公園策展人，另有十二位國際
藝術家來臺創作公共藝術，他並且就
地製作〈人形狐狸〉（P.127左圖）作品。

　　吳炫三在2000年以後的展覽活動
遍及歐、美、亞及臺灣。2009年「吳
炫三的叢林啟示錄」在俄羅斯聖彼得
堡大理石宮國家美術館展後，即巡迴
至臺灣宜蘭、花蓮和臺東地區展覽。
在這些他曾經親炙並親訪當地原住民
部落的地方，展出他「原始世界的啟
示」和「原始能量的創作」，格外有
意義。

　　2018年「直覺·記憶·原始能量：
吳炫三回顧展」在國立臺灣美術館的
展覽，是吳炫三近年來最大規模、最
有系統的創作歷程展示。在美術館研
究發展組組長蔡昭儀精心專業的策展
下，將他的藝術生涯轉折、風格開拓

［上圖］
吳炫三、池上鳳珠與設置於宜蘭美術館前的作品〈小王
子〉。圖片來源：吳碧雲攝影。

［中圖］
2018年，「直覺·記憶·原始能量：吳炫三回顧展」於
國立臺灣美術館舉行，呈現1968年首次個展以來五十年
創作歷程的轉折、開拓與變化。圖片來源：池上鳳珠攝
影提供。

［下圖］
2004年，經歷罹癌、手術的生命轉折，吳炫三於國父紀
念館個展開幕前，於廣場燒毀自己的五十四件作品，右
一為蕭耀。

2012年，吉井畫廊於臺北藝術博覽會舉行吳炫三、安藤忠雄、杉本博司三人聯展。圖片來源：池上鳳珠攝影提供。

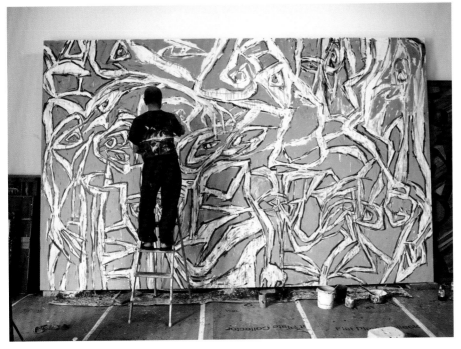

2011年，吳炫三於巴黎工作室創作〈占領華爾街〉。圖片來源：池上鳳珠攝影提供。

及變化等，透過各階段代表作陳列於展場。吳炫三巨大的木雕作品，藉著國美館戶外寬敞的場域，得以盛大而自在地與自然和觀眾接觸，成就了創作者殷切盼望的作品與人之和諧相遇，陽光下的圖騰風采，更激起他下一個五十年熱血創作的雄心豪情。

　　從2018年以後吳炫三旺盛的創作能量及密集的展出安排，可預見屬

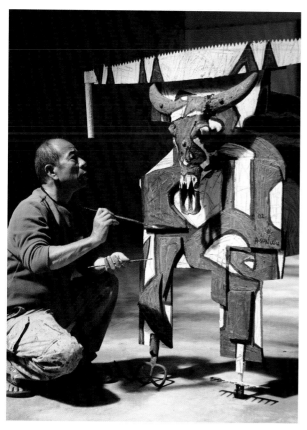

[左圖]
吳炫三留影於巴黎工作室。圖片來源：池上鳳珠攝影提供。

[右圖]
2016年，巴黎瓦洛瓦藝廊舉辦吳炫三與池上鳳珠聯展「野性傳說 V.S.青花秘境」。圖片來源：李品誼攝。

於他一個延續輝煌的未來。近年來，他婉謝好幾個學校頒贈「榮譽博士」學位的美意；他認為做一名藝術創作者已是一生最大的福分和榮譽。確實，這一位出生貧窮農家，童年排斥課業，卻能在良師與長者鼓勵下走上藝術之路，同時在長年的自我鍛鍊與體現中，找到自我的創作方式。他的藝術歷程，如同他足履所及的非洲與太平洋部落之神話傳奇。他所創造的獨特書寫符號，重建文明人對自然與原始的嚮往心懷。他熾熱的情感、直覺的傾瀉，挑戰傳統美感也迎向現代媒介。這樣一位如他自喻的「藝術狂徒」，在創作上爆發能量，數十年未曾間斷，其藝術造詣也經由國內外上百次的個展及歷年群展公開於世。

法國藝評家傑哈・秀利傑拉在一篇專文中，肯定吳炫三是一個全方位的藝術家，其作品獨特、嚴肅，卻同時深具遊戲意味。他的作品並不運載生命，因為他的作品即是生命本身。他以此番話作為該文章

的總結：「吳炫三知道如何結合保存他在遊歷各地時，吸收的文化遺產和西方藝術的養分，他知道如何結合這之間的觀念意識，產生協調一致……。正是這種一致性，讓人迫不及待想解碼和分析他的作品符號，也因此了解到這位藝術名家豐富驚人的創造力，如人人通曉的世界音樂，我們樂於冠予吳炫三『世界藝術家』美名。」確實，吳炫三在超過半世紀的創作生涯裡，努力不懈，日求精進，因而能創造出質量同等的作品。從他可觀而輝亮的展覽紀錄與專家的讚譽評論，顯見一位藝術家的成長和功成名就，理當經歷漫長的血汗交織歲月。吳炫三的奮鬥和所建立的獨一無二個人風格，成為臺灣現代畫家的一個典範也是必然的。

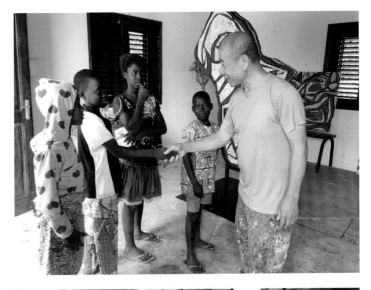

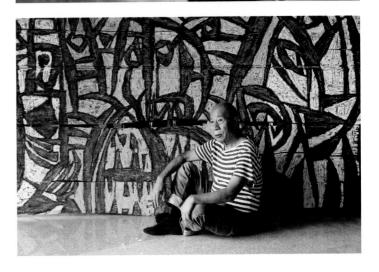

[上圖]
2016年，吳炫三（右）受邀於西非貝南科托努藝文中心駐村，與當地小孩互動。圖片來源：池上鳳珠攝影提供。

[中圖]
2018年，「征途・歸人──吳炫三個展」於宜蘭美術館舉行，為吳炫三自十九歲離開家鄉後，首次於宜蘭舉辦的個展。圖片來源：池上鳳珠攝影提供。

[下圖]
2019年，吳炫三與作品〈各顯神通〉合影。圖片來源：池上鳳珠攝影提供。

吳炫三生平年表

1942	・一歲。出生宜蘭縣羅東鎮。父親吳聖倉為負責林務相關工作的公務人員，母親張罕為家庭主婦。吳炫三排行老三，上有兩位兄長，下有一位妹妹。
1949	・八歲。入臺北縣羅東鎮公正國民學校（今宜蘭縣羅東鎮公正國小）就讀。
1955	・十四歲。入宜蘭縣立羅東中學就讀，因需幫忙農事且對學業不感興趣，曾留級二次。
1960	・十九歲。離開宜蘭獨自前往臺北，入淡江中學，展開半工半讀學生生活。並在淡江中學遇見藝術的啟蒙導師陳敬輝。
1964	・二十三歲。自淡江中學畢業，入臺灣省立師範大學藝術系（今國立臺灣師範大學美術學系，以下稱臺師大美術學系）就讀，在學期間西畫師從廖繼春、馬白水、李石樵等人，亦向黃君璧、林玉山學習水墨畫。
1966	・二十五歲。與蘇新田、李長俊、許懷賜、曾仕猷、顧炳星等臺師大美術系學生成立「畫外畫會」。
1968	・二十七歲。自臺師大美術系畢業。 ・於臺灣省立博物館舉行個人首次展覽「吳炫三習作展」。
1969	・二十八歲。以作品〈本體〉獲選代表臺灣參加第10屆「巴西聖保羅雙年展」。
1970	・二十九歲。於新竹關東橋服役，擔任陸軍少尉軍官。 ・個展於臺中美國新聞處。
1971	・三十歲。赴西班牙馬德里留學，入聖費南多皇家美術學院就讀。 ・作品獲選代表臺灣參加第11屆「巴西聖保羅雙年展」。 ・於德國漢堡博物館舉行「吳炫三油畫個展」；暑假期間於臺北省立博物館舉行「吳炫三旅歐油畫個展」，並於凌雲畫廊舉辦「吳炫三先生油畫個展」。
1972	・三十一歲。與李秀卿女士結婚。 ・個展「吳炫三近作展覽」於國立歷史博物館；「吳炫三個展」於臺中美國新聞處；並於西班牙瓦倫西亞國際畫廊、馬德理Ciclo 2畫廊、Talavera畫廊、多雷多畫廊（Toledo Museums and Art Galleries）舉行個展。
1973	・三十二歲。取得聖費南多皇家美術學院碩士學位，學成返國。 ・作品獲選代表臺灣參加第12屆「巴西聖保羅雙年展」。 ・個展「吳炫三畫展」於國立歷史博物館；「吳炫三旅歐畫展」於臺北臺灣省立博物館。 ・長子吳怡生出生。
1974	・三十三歲。前往紐約。 ・「吳炫三油畫個展」於紐約聖約翰大學孫逸仙中心。 ・女兒吳奇娜出生。
1975	・三十四歲。個展於紐約希古拉多士現代畫廊（Siglados Modern Gallery）、西班牙達拉維亞畫廊。
1976	・三十五歲。自紐約返臺定居。 ・於臺師大美術系擔任講師，教授素描至1978年；同時也任職於國立臺灣藝術專科學校（今國立臺灣藝術大學），擔任副教授，負責油畫教學至1979年。 ・個展「吳炫三油畫展」於紐約聖約翰大學亞洲研究中心、臺灣紐約文化中心，以及臺北糖塔畫廊。
1977	・三十六歲。「吳炫三油畫展」於國立歷史博物館，展出紐約時期的超寫實風格作品。並受國立歷史博物館邀請，繪製廳間的巨幅油畫〈北京人〉。 ・個展「吳炫三油畫展」於臺中、臺南、高雄美國新聞處；「吳炫三帆船特展」於臺北美國新聞處。
1978	・三十七歲。獲行政院頒發「十大傑出青年獎」。 ・深入屏東多納村、好茶村、山地門等排灣族部落，觀察原住民生活及文化。 ・於東京福神畫廊舉行日本首次個展「吳炫三新作展」。 ・個展「吳炫三鄉村寫生畫展」於臺北太極畫廊；裝置展「時空・觀念・畫：吳炫三個展」於臺北來來名店百貨公司。 ・參加國立歷史博物館「藝專教授聯展」，引發藝文圈議論抄襲畢卡索作品〈格爾尼卡〉的風波。
1979	・三十八歲。首次前往非洲進行十一個月的旅行研究。 ・個展「吳炫三油畫展」於臺北太極畫廊；「吳炫三新作展」於東京福神畫廊。

1980	・三十九歲。於國立歷史博物館舉辦「吳炫三油畫展」。
	・於南非約翰尼斯堡卡爾登 (Carton) 中心舉辦「吳炫三油畫展」。
1981	・四十歲。個展「吳炫三油畫個展」於臺北太極畫廊；「非洲世界展」於臺中市立文化中心；「非洲人間像」於東京福神畫廊、富士電視美術館。
	・參加日本富士電視產經新聞主辦的「第一次五位國際藝術家大展」，展出作品〈前瞻〉。
	・於日本池田20世紀現代美術館舉行個展「吳炫三的世界展」。
1982	・四十一歲。個展「吳炫三的世界」於臺中金爵藝術中心；「空曠之美：吳炫三個展」於臺北百家畫廊；「非洲人間的禮讚」於日本箱根雕刻之森美術館。
1983	・四十二歲。搭機前往瓜地馬拉，隨後深入馬雅文化地區，並赴南美洲探訪古印加帝國。
	・「吳炫三油畫個展」於臺北春之畫廊及紐約Hark畫廊。
1984	・四十三歲。深入南美洲亞馬遜河流域，常駐四個月觀察熱帶雨林文化。4月轉進非洲，展開第二次非洲探險旅行。
	・個展「吳炫三畫展」於國立歷史博物館國家畫廊。
1985	・四十四歲。獲巴西聖保羅市頒贈市鑰。
	・擔任臺北皇冠藝文中心開幕首展藝術家，展出「吳炫三油畫個展」。
	・個展「吳炫三的原始世界」於巴西聖保羅美術館 (Museu de Arte de São Paulo, MASP) 和東京上野之森美術館。
1986	・四十五歲。獲第9屆「吳三連先生文藝獎」。
	・個展「吳炫三的原始世界」於臺北福華畫廊、百家畫廊。
1987	・四十六歲。個展於巴西電信美術館 (Museu do Telefone)。
1989	・四十八歲。首次前往南太平洋印尼西新幾內亞，深入叢林探險。
	・個展「吳炫三'89創作展」於臺北普及畫廊；「吳炫三油畫展」於洛杉磯老爺畫廊。
1990	・四十九歲。赴阿拉斯加北極圈旅行研究。
	・個展「吳炫三近作展」於臺北帝門藝術中心；「吳炫三油畫展」於高雄積禪藝術中心；「吳炫三畫展」於香港Ravon畫廊，以及「吳炫三1990在東京」於東京銀座美術館。
1991	・五十歲。個展於臺南市文化中心；「原始世界的傳奇」於臺北皇冠藝文中心、臺南梵藝術中心。
1992	・五十一歲。個展「吳炫三撒哈拉沙漠系列及雕刻展」於臺中市立文化中心；「吳炫三：懷念的淡水」於臺北亞帝藝術中心，另亦於日本箱根雕刻之森美術館舉行個展。
	・籌設啟蒙恩師陳敬輝之獎學金。
1993	・五十二歲。與南非總統曼德拉於臺北會面，贈與作品〈艷陽下的少女〉。
	・作品〈遠眺〉由日本美之原高原美術館典藏，設置於美之原高原美術館園區。
1995	・五十四歲。臺北市立美術館舉行「吳炫三回顧展1965-1995」，展出三十年的創作生涯成果。
	・與池上鳳珠相識。
1996	・五十五歲。個展「說百步・話排灣：吳炫三1996年新作展」於臺北國父紀念館。
	・擔任日本豐田 (TOYOTA) 汽車代言人。
1997	・五十六歲。個展「吳炫三的原始心靈世界展」於沖繩浦添市立美術館。
1998	・五十七歲。獲頒發法國文化部「藝術與文學騎士勳章」。
	・受法國文化部邀請，於巴黎巴卡戴爾公園 (Bagatelle) 舉行個展。
	・再赴印尼西新幾內亞的伊利安加亞省，拜訪Wamaima部落。
	・公共藝術〈新欣希望〉設置於臺北市仁愛路圓環。
2000	・五十九歲。個展「原始紅」於巴黎盧森堡公園橘園美術館。
	・個展「吳炫三繪畫、雕塑藝術展」於法國賽特市保羅・瓦勒里美術館 (Musée Paul Valéry)。
	・葡萄牙波多 (Porto) 典藏公共藝術作品〈看雲的人〉。
2001	・六十歲。個展於瑞士日內瓦三月沙龍富士電視畫廊、法國盧昂Daniel Duchoze畫廊。
2002	・六十一歲。個展於安道爾公國之國家畫廊，以及西班牙瓦倫西亞市阿姆丁市立展覽廳 (Almudín de Valencia)。

2003	· 六十二歲。個展於義大利波隆納沙朋（Antonio Sapone）基金會及法國巴黎皮耶·馬利維都畫廊（Galerie Pierre Marie Vitoux）。
2004	· 六十三歲。發現罹患癌症，手術病癒後對人生有不同層次的體悟，於臺北國父紀念館個展「野性的騷動：吳炫三」時自我燒毀五十四件作品。
	· 受桃園縣政府邀請，擔任角板山雕塑公園策展人，邀請十二位國際藝術家來臺創作公共藝術，作品〈人形狐狸〉亦設置於此。
	· 擔任上海明園藝術中心（今上海明圓美術館）開幕首展藝術家，舉行個展「吳炫三的陽光、叢林、沙漠」。
2005	· 六十四歲。於法國巴黎杜樂麗花園舉行「A-Sun WU雕塑個展」。
2006	· 六十五歲。赴南美洲亞馬遜河流域旅行。
	· 個展於法國布里夫拉蓋亞爾德市聖力貝哈修道院（Chapelle Saint-Libéral）、巴黎Vallois畫廊、SpArtS畫廊，以及盧昂Daniel Duchoze畫廊。
	· 個展「抹紅人間：吳炫三繪畫作品展」於上海明圓美術館。
	· 法國保羅·瓦勒里美術館典藏作品〈男人與女人〉。
2008	· 六十七歲。受邀於臺北市立美術館二十五周年館慶舉行個展「圖騰與傳說：我們都是一家人」。
	· 應北京國際奧運委員會邀請，個展「吳炫三：我們都是一家人——都會叢林·綠色奧運」於北京朝陽公園舉行。另於北京環鐵時代美術館、尚元素美術館、橋藝術中心舉行個展「吳炫三在北京：我們都是一家人——都會叢林」。
	· 個展「世界當代藝術：吳炫三海外十年傾心鉅作」於臺北市立美術館及士林官邸；「生活在叢林：吳炫三新作展」於臺中20號倉庫；以及「吳炫三：原始世界的心靈」於沖繩浦添市立美術館。
	· 參加第32屆義大利「波隆納藝術博覽會」（Arte Fiera）。
2009	· 六十八歲。個展「天·地·人：吳炫三的綠色藝術」於臺北學學白色空間；「吳炫三的叢林啟示錄」於聖彼得堡大理石宮國家美術館。
	· 受文建會邀請，參與「2009東海岸漂流木國際藝術創作展」於臺東，以大型漂流木創作作品〈日月星晨〉。
2010	· 六十九歲。個展「原始世界的啟示：吳炫三原始能量的創作展」於宜蘭、花蓮縣立文化中心；「人間相：吳炫三個展」於臺中市大墩文化中心。
	· 參加義大利蒙多維（Mondovì）「火的形與色」國際陶藝展，與畢卡索、漢斯·哈同、曼菲多·波西及金恩中共同展出。
2011	· 七十歲。擔任臺師大美術學系講座教授，至2017年。
	· 個展「原始世界的啟示：吳炫三原始能量的創作展」於臺東美術館。
	· 個展於法國尼斯Sapone畫廊及巴黎瓦洛瓦藝廊。
	· 與池上鳳珠於臺中創意文化園區舉行聯展「原·溯——世界之最」。
2012	· 七十一歲。探訪西非布吉納法索，深入撒哈拉沙漠拜訪Bapla聚落。
	· 個展「穿越自然：吳炫三創作展」於臺中港區藝術中心。
	· 與池上鳳珠聯展「原始的脈動」於新北市美麗永安生活館。
2013	· 七十二歲。赴南太平洋蘇拉維西群島，參觀Toraja聚落的巨石文化群。
	· 個展「在神話與現實之間」於義大利加埃塔（Gaeta）喬凡尼當代美術館；「吳炫三：南太平洋傳說」於紐約佛萊德曼與瓦洛瓦（Friedman & Vallois）畫廊；「吳炫三畫展」於比利時Momentum畫廊。
2014	· 七十三歲。個展「吳炫三藝術作品展」於臺北陽明山國家公園廣場；「狂墨：吳炫三個展」於臺北學學白色空間；「穿越叢林」於多明尼加共和國之多明尼加美術宮（Palacio de Bellas Artes）。
	· 圖騰柱作品〈家族樹〉獲典藏為義大利蓋塔市（Gaita）公共藝術。
2016	· 七十五歲。前往印尼佛洛勒斯島（Flores）洞穴，研究距今二十萬年的人類遺址。
	· 受邀於西非貝南（Benin）的科托努（Cotonou）藝文中心駐村一個月，創作之作品〈乾季與雨季〉現典藏於該藝文中心。
	· 個展「自然的潛則」於屏東縣政府文化處；「人間像：吳炫三創作展」於國立彰化生活美學館。
	· 與池上鳳珠聯展「野性傳說V.S.青花秘境」於巴黎瓦洛瓦（Vallois）藝廊。

2017	· 七十六歲。個展「生命力的潛能」繪畫雕塑展於巴黎佛光緣美術館；雕塑個展「吳炫三：一種現代的原始」於法國克萊楓丹恩 (Clairefontaine en Yvelines) 禮拜堂公園 (La Chapelle)。
	· 與池上鳳珠之雕塑暨攝影聯展「吳炫三：一種現代的原始」，於法國勒圖凱巴黎海灘市 (Le Touquet-Paris-Plage)「藝術花園」舉行。
	· 陶瓷聯展「不羈的視野：畢卡索、曼菲多·波西、漢斯·哈同、吳炫三、池上鳳珠」於國立臺灣工藝研究發展中心臺北當代工藝設計分館。
2018	· 七十七歲。受邀於國美館三十周年慶舉行個展「直覺·記憶·原始能量：吳炫三回顧展」。
	· 個展「征途·歸人──吳炫三個展」於宜蘭美術館；「盜墨狂野：吳炫三當代水墨大展」於臺北國父紀念館；「原始的爆發力」立體作品展於南投溪頭自然教育園區，以及陶瓷個展「陶農新語」於鶯歌光點美學館。
	· 個展「狂墨」於巴黎鮑頓·勒本 (Baudoin Lebon) 畫廊，為水墨系列作品首次於法國曝光。
2019	· 七十八歲。參加巴黎愛麗舍藝術博覽會 (Art Elysées) 展出。
	· 個展「來自南島叢林的吳炫三」於巴黎瓦洛瓦藝廊。
2020	· 七十九歲。《家庭美術館──美術家傳記叢書──南島·熾情·吳炫三》出版。

參考資料

· 王哲雄，〈過去和現在，原始和文明──論吳炫三近十年來的藝術〉，《'82-'89 的吳炫三》，臺北：吳炫三，1989。

· 米歇爾·紐希薩尼，〈一隻名為吳炫三的貪食怪〉，《直覺·記憶·原始能量：吳炫三回顧展》，臺中：國立臺灣美術館，2018，頁 12-13。

· 何政廣，《藝術疆界──那些年海外藝術家訪問錄》，臺北：藝術家出版社，2020。

· 周芳蓮，〈畢卡索創作〈格爾尼卡〉八十周年：蘇菲亞王后國立藝術中心舉辦特展〉，《藝術家》505（2017.5），頁 274-287。

· 吳炫三，〈1984.4-7 月──非洲雜記〉，《萬里塵沙》，臺北：皇冠雜誌社，1985。

· 吳炫三，《南太平洋的傳說》，臺北：皇冠出版社，1988。

· 傑哈·秀利傑拉，〈吳炫三──生命的直覺〉，《直覺·記憶·原始能量：吳炫三回顧展》，臺中：國立臺灣美術館，2018，頁 9。

· 蔡昭儀，〈直覺·記憶·原始能量：吳炫三藝術的內質與實踐〉，《直覺·記憶·原始能量：吳炫三回顧展》，臺中：國立臺灣美術館，2018，頁 18-24。

· Renaud Faroux，〈身處於符號叢林的藝術家──吳炫三〉，《吳炫三 A-Sun Wu》，網址：〈http://www.asunwu.com/pages/critique_detail.php?sqno=851fdb67-b37c-718f-a177-df07b0975a8f〉（2020.04.01 瀏覽）。

▍感謝：本書承蒙吳炫三、池上鳳珠、吳奇娜授權圖版使用及提供相關資料，以及國立歷史博物館、藝術家出版社等提供相關資料及圖片，特此致謝。

家庭美術館／美術家傳記叢書

南島・熾情・吳炫三

陳長華／著

發 行 人｜梁永斐
出 版 者｜國立臺灣美術館
地　　址｜403 臺中市西區五權西路一段 2 號
電　　話｜（04）2372-3552
網　　址｜www.ntmofa.gov.tw
策　　劃｜蔡昭儀、何政廣
審查委員｜巴　東、王耀庭、白適銘、石瑞仁、吳超然、周芳美
　　　　　林保堯、梅丁衍、莊育振、陳貺怡、曾少千、黃冬富
　　　　　黃海鳴、楊永源、廖新田、潘　襎、謝里法、謝東山
執　　行｜林振莖
編輯製作｜藝術家出版社
　　　　　臺北市金山南路（藝術家路）二段 165 號 6 樓
　　　　　電話：（02）2388-6715・2388-6716
　　　　　傳真：（02）2396-5708
編輯顧問｜謝里法、黃光男、林柏亭
總 編 輯｜何政廣
編務總監｜王庭玫
數位後製總監｜陳奕愷
數位藝術製作｜林芸瞳
文圖編採｜洪婉馨、周亞澄、蔣嘉惠
美術編輯｜吳心如、王孝嫦、張娟如、廖婉君、郭秀佩、柯美麗
行銷總監｜黃淑瑛
行政經理｜陳慧蘭
企劃專員｜徐曼淳、朱惠慈

總 經 銷｜時報文化出版企業股份有限公司
　　　　　桃園市龜山區萬壽路二段 351 號
電　　話｜（02）2306-6842

製版印刷｜欣佑彩色製版印刷股份有限公司
裝　　訂｜聿成裝訂股份有限公司

初　　版｜2020 年 11 月
定　　價｜新臺幣 600 元

統一編號 GPN　1010901439
ISBN　978-986-532-140-6

國家圖書館出版品預行編目資料

南島・熾情・吳炫三／陳長華 著
-- 初版 -- 臺中市：國立臺灣美術館，2020.11
160面：19×26公分　（家庭美術館）

ISBN　978-986-532-140-6　　（平裝）

1.吳炫三　　2.藝術家　　3.臺灣傳記

909.933　　　　　　　　　　　109014680